CRÔNICAS TÃO SOMENTE

(Livro II)

Jeremias F. Torres

INTRODUÇÃO/APRESENTAÇÃO

Eis o segundo livro de Crônicas, que pretendo tornar uma série deles, por um simples e insignificante motivo: ou as publico ou as perco completamente. Quando escrevia com esferográficas, ficava muito difícil , passar toda a escrita para a "evoluidíssima" máquina de escrever, era muito trabalho, perdi a conta de quantos textos joguei fora. Depois, os computadores, tornaram a tarefa menos desconfortante e mais fácil guardar arquivos. Mesmo assim, ainda perdi dezenas e dezenas de textos. De outra feita, perdi "pen drive", com livros inteiros. De modos que, resolvi, tornar digitais todos os arquivos de Crônicas, que eu dispuser , na verdade, parte deles, pois grande parte como disse, já se perderam. Mas, em continuação ao primeiro volume, este livro, também trata das questões cotidianas ou não, algumas vezes de uma forma muito séria, de outras, nem tanto. Se

algumas poucas pessoas tiverem acesso e entenderem em alguns casos, à sátira contida, noutros, a crítica dissimulada e construtiva, me sinto compensado. Outra coisa, dinheiro nenhum paga a sensação de que alguma coisa que se faz, agrada alguém de verdade!

NÃO DESDENHE DO QUE NÃO CONHECE...
NÃO ZOMBE DO QUE IGNORA!

Não que eu já não tenha feito isso, inúmeras vezes, talvez não recentemente, mas, num passado não muito distante, no entanto...

"Nada que uma boa dor de barriga não resolva certos problema!"(*)

Minha falecida mãe, Deus a tenha lá, com todo carinho e respeito que lhe desejo, desdenhou do "Manoel(?!)"

Um velho conhecido nosso, mas, poderia ser um conhecido de qualquer um. Sujeito bom, pacato, ordeiro, cordial, no entanto, com um leve... distúrbio mental, infelizmente, tecnicamente diagnosticado. Mas, isso jamais fora emprecilho para auxiliar o semelhante, me auxiliou inúmeras vezes e tenho por ele o maior apreço, como se respeitasse sim, a um irmão!

Minha mãe, infelizmente, desconhecedora por completo dos sintomas de uma doença gravíssima, voltada tão somente para as coisas da família e trivialidades do dia a dia, não imaginou o quanto "pecava", quando seus netos muito amados, exibiram ao Manoel (homem feito, à época já com mais de 50 anos), um boneco do "Demônio da Tasmânia", um personagem de Hanna Barbera, e aquele, amedrontado, se encolhera todo e ela, displiscentemente (por ignorância, já o disse), achou muito, muito engraçado!

Quando me relataram o fato, já na ocasião, não achei nada engraçado. Ainda bem, pois seria mais um episório ao qual lamentar em minha vida!

Vocês hão de convir comigo, que uma pessoa esclarecida, exibindo um simples boneco para um indivíduo adulto e este se retrai, no mínimo, perceberia que não é normal, é certo?

E retrocederia, não desdenharia e procuraria não fazer tal espécie de brincadeira, porque de antemão se perceberia que aquela pessoa, padeceria de alguma coisa, não necessariamente normal!

Feliz aquele que do berço ao túmulo, não sofreu, não sofre e não sofrerá, nenhum distúrbio relativo à mente!

Uma das coisas mais frágeis que possui o ser humano consigo, é sua sanidade, pois é algo pessoal, interno, intelectual, etc. Muitos, por conta disso, por erro de perspectiva de sua mente, passarão a vida achando que são, por exemplo, príncipes e princesas quando não passam de sapos e rãs horripilantes, estas últimas, dizem ser deliciosa quando fritas, mas, sua aparência é também repugnante!

Quanto a isso, HOJE, não tenho problema, sei bem a posição que ocupo na vida e

na sociedade. Não tem jeito, além de alguns probleminhas relativo ao comportamento, de praxe, não consegui de deixar de ser menos feio. No começo eu até queria mesmo acreditar que... olhando de lado, os olhos, as sombrancelhas... mas, a realidade é uma só e aceitei: o babuíno é um ótimo espécie e exemplarmente desenvolvido dentre os selvagens, gozando de uma inteligência invejável, bonito até, contudo, não passa de um símio! Não que eu próprio esteja me comparando a um ser dessa espécie, mas, beleza que se põe na mesa...

Por que nesse campo?!

Porque aparência física também gera mais distúrbio, não aceitação e loucura, transformando seres ansiosos em verdadeiros fanáticos por uma melhora na aparência física e quando ricos, gastam muito e mais um pouco em operações plásticas no intuito de garantir uma aparência melhor...

Aí eu pergunto: aparência melhor para quem e para o que?!

Assumindo meu exterior, resolvi me focar no interior. Ainda bem, pois, vários problemas começaram a surgir e se eu não estivesse relativamente preparado, não teria suportado, as investidas dos distúrbios e os disparates da cabeça!

Não posso, seguir adiante sem mencionar "um ser" que tive o desprazer de trabalhar consigo em meu último serviço público e ainda hoje, guardo comigo, obscuras lembranças de sua personalidade!

Seu nome não importa muito mais que seu comportamento destoante do resto da comunidade, da sociedade, do mundo!

Mal educado, insubordinado, tresloucado, afeminado, tagarela e retardado! No entanto, a Administração Pública, armou

semelhante criatura com uma pistola .45, deu-lhe uma viatura, uma carteira de "poliça" e como que disse-lhe: "vai fulano, 'malha protetora da sociedade', defender essa população!" E ele o foi...

E ele foi de sua maneira e do seu jeito!

Sua voz fina e estridente dava para se ouvir do outro lado da rua a cerca de 40 metros de distância!

Entretanto, esse tempo todo, ninguém teve a capacidade de chegar bem perto de si e lhe dizer cara a cara: "fulano, alguém nunca lhe disse que você é muito, muito desagradável?!"

Enfim, citei essa espécie de pessoa, porque esses, não tem cura!

É o seu comportamento, é sua índole, além de tudo, são maldosos, mal caráteres, ardilosos e desonestos! Não há muito o que fazer!

Quando a luz da razão despararecer de suas vidas, eles nem o perceberão!

Diferente do meu amigo, Manoel, homem bom, que sofre com sua condição, que é honesto, que faz questão de ser partícipe da sociedade. Aquele outro tipo, somente um acidente ou a morte, serão capazes de colocarem freios as suas insanidades!

Enfim, na dúvida é muito bom não desdenhar! Se ignora algo, melhor não zombar sem se inteirar completamente de todo o fato e do porquê!

(*) – entenda-se isso, como os inúmeros dissabores da vida doenças, por exemplo: úlcera (a tive), problema renal (o tive), hemorróida (ainda luto), problema de cabeça (ainda combato).

NO FINAL DAS CONTAS TENDE A PREVALECER O VELHO CHAVÃO: "CADA POVO TEM O GOVERNANTE QUE MERECE!"

Seja por ignorância, descaso, indiferença ou qualquer outra coisa, tudo, enfim, se resume nisso!

Se não fosse assim, como justificar o comportamento de um povo que é rotineiramente, violentado, maltratado, discriminado, desprezado, ignorado, etc., e jamais expõe sua indignação?!

Como é possível uma população conviver lado a lado, com o crime ser a primeira vítima direta dele e não cobrar os verdadeiros responsáveis para que a coisa mude, para que alguma coisa seja feita, para que entendam que algo está errado?!

Vai num posto de Saúde, em busca de tratamento, é tratado "a casco e tudo!" Quando não, morre em extensas filas, ou pior, perde seus entes queridos, sem nada poder fazer!

A Educação é algo, que lhes é negada e nada dizem, isso porque, todo mundo sabe que povo instruído, é povo que conhece seus direitos, então, é preciso manter somente as aparências, como por exemplo, "aprovar" alunos, pela quantidade, para que "lá fora", repercutam os números, daqueles que concluíram os ensinamentos básicos, independentemente, desses, formandos, não saber fazer um "ó" com um copo!

A Segurança Publica, é um verdadeiro caos, porque um Governo comprovadamente desonesto, não pode, não deve, jamais vai investir numa Polícia verdadeiramente investigativa, sob o risco de ser diretamente sua primeira vítima. Investe, também,

na quantidade, "jogando para a torcida", contratando mais Policiais Militares, à preço de banana, pois, além, de serem treinados para atacar, são orientados a não pensar e não questionar!

Enfim, nada contra a Polícia Militar, mas contra o comportamento secular de pseuda cega obediência!

O Comandante Geral de um dos maiores Estados do Brasil em renda, em dinheiro, em poderio, vem a público, como se fosse o "supra sumo" da pureza, da honestidade, da governabilidade, etc., dizer que: "em 2018, vou tirar um tira teima com o Lula, para presidente!"

Vou traduzir suas palavras: "eu o supergovernador, o especial, o que sabe tudo, já basicamente eleito presidente, vou dar uma chance para o ex-presidente Lula!"

Como diria em baixo palavreado: "chutar cachorro morto, é fácil!"

O Lula de hoje, é muito diferente do Lula de 08 anos atrás! Quem se colocou nessa posição de réu, foi ele mesmo sem nenhuma necessidade. No entanto, sou capaz de afirmar, que mesmo o Lula, condenado, réu, prisioneiro e muito bem encarcerado, ganha do "Geraldinho" (prepotente) com um "pé nas costas", como costumávamos dizer quando criança, para denominar coisas fáceis de fazer. E olha que não sou PT.

Veja, por exemplo, o que pensa parte da população do Brasil, sobre o PSDB e políticos, quando da "ovada" que recebeu o discípulo do Geraldo, o Prefeito "almofadinha", lá na Bahia. E a campanha nem começou ainda!

Mas, para não perder o estilo e não parar de insistir em se comparar àquela mulher

espancada, que inexplicavelmente, não deixa o marido de maneira nenhuma, a população brasileira, para completar, deveria acabar com o Geraldo, para formar, o círculo perfeito dos ineficientes, insuficientes e incompetentes!

Então, em sua ordem, teríamos: o FHC que não fala nada com nada, o Luis Inácio Lula da Silva, que começou o governo chorando, pensando em alimentar o brasileiro e acabou sorrindo por ter alimentado só sua família e a Dilma Roussef, a mulher "biônica". Falavam, ela repetia, programavam um movimento ela executava, desligaram os aparelhos, ela parou de repetir... Geraldo, seria perfeito para fechar o quadro daqueles que: não sabem, nada viram, não se manifestam, não dizem nada, nunca saíram com as virgens e dali a nove meses, milhares mulheres aparecem grávidas, ou seja, as contas públicas com superávit, acabam em déficit terminal, se é que assim me posso fazer entender!

Alguém muito bem próximo a ele, deve ter dito: "Governador, você vai vencer!"

Infelizmente, diante de tanta coisa que tenho visto, qualquer coisa pode acontecer... até isso!

NO FINAL, TODOS OS PORCOS SE ENTENDEM!

Duas questões!

A primeira delas, é que nada tenho contra os porcos!

Segunda questão. Um porco é sempre um pouco qualquer que lhe seja o nome, o sinônimo atribuído: quadrúpede, suíno, etc.

De alguns tempos para cá, tornou-se moda algumas pessoas, adotarem como bichos exóticos de estimação, raposas, camaleões, vacas, cobras e é claro, porcos!

Dão-lhes banho, levam-os para passear, mantem uma dieta balanceada, mas, no fim, eles acabam sendo o que sempre foram e são: porcos! Nada além de porcos!

Podem colocá-los na sala de estar, dormirem na cama com eles, despejarem as

mais puras essências sobre seus roliços corpos, mas, em nada mudarão!

O porco está para a lama, assim como o peixe está para a água!

Seu habitat, consiste sim, por sua própria natureza, de matéria pútrida e em decomposição, de acordo com seu comportamento e sua evolução!

No final, infelizmente, sua mais nobre missão ao que parece é enfeitar as mesas de restaurantes, para uma última e consistente refeição: a feijoada!

Assim também é para outros animais, mas, é o porco o mais eficaz para uma determinada comparação...

Os políticos brasileiros, são exatamente iguais!

Vem de diversos partidos, diversas origens, mas, no final, convergem para o mesmo destino que o porco, a lama, eles, a corrupção!

A última notícia que se tem desse comportamento é a do ex-presidente Fernando Henrique Cardoso, saindo em defesa do ex-presidente Luiz Inácio Lula da Silva este que elegeu a ex-presidentA Dilma, responsáveis por levarem o Brasil ao estado de caos, o qual se encontra! Tentando provar que ninguém tem culpa!

Essa ao que tudo indica, é sua natureza: faltar com a verdade, desviar reais conceitos, confundir palavras e defender ideias ultrapassadas!

Quem defende bandido, além de advogados que tem sua função

reconhecida por Lei? É bandido também! Não há meio termo!

É um espetáculo repugnante... sujeira, imundície, lama... a do porco?! Não, a dos políticos!

"NÓS", SECRETÁRIO, É MUITA GENTE!

Entusiasticamene, num canal de televisão aberta, o Secretário da Segurança Pública, de São Paulo, assim se expressava: "nós, estamos empenhados em acabar com a criminalidade..." resta saber se os bandidos sabem disso, ao que tudo indica, não é o que parece!

A nítida impressão que dá, é que moramos em Marte e o Secretário mora fora do Sistema Solar, onde não existe crime, violência, desigualdade social e corrupção!

Nós, não... a começar por essa Instituição, onde existe diversas carreiras e somente uma delas, se acha merecedora de benezes, respaldo, respeito, salário, etc., veja-se , por exemplo, uma manifesto da categoria, devido ao fato, do Governo destinar verba para o Poder Judiciário, que deveria seria usada somente para

compor o "dissídio deles!" Assim: "Deus para si, o capeta para os outros!"

Imagine-se uma multinacional composta somente pelo presidente, pelo vice e pelos gerentes, o que aconteceria com ela?!

A que ponto chega o ego de toda uma categoria, em reivindicar tudo para eles, sendo certo, que nem a parte deles fazem, que é por exemplo, relatar um Inquérito, acompanhar um Flagrante do começo ao fim, entrevistar as partes. Ainda bem que o MP sabe disso, o Poder Judiciário também, os Advogados e a sociedade, aos poucos está percebendo...

Nós, não, Secretário, muito menos o senhor(?!)

Com esse exército nas suas costas, covenhamos que sua posição e situação

não conta e nem adianta dizer que é cidadão, isso e aquilo, não!

A polícia está entusiasmada, assegurou ele! Eu pergunto, com o que?!

Salários defasados, armamento sucateado, excesso de trabalho, redução de funcionários!

Ainda bem, Secretário, que talvez o senhor possua um grupo seleto que acredita no senhor, porque o negócio "tá feio!" Para o senhor, o Governador, evidentemente que não, mas, para a população...

"Não existe lugar em São Paulo, fulano, (continuou a autoridade máxima da segurança) que a Polícia não entre!", faltou aí complementar: "e sai com o mesmo entusiasmo!"

Ora, Secretário , o senhor é um burocrata e não pense que passaram desapercebidas suas qualidades, não!

Seria um excelente gerente de banco, acionista da Bolsa de Valores, Juiz de paz, comandante de barco de pesca ou ainda, chief de cozinha, contudo, essa Pasta é por demais complexa para ser comandada com palavras, bravatas, discurso e entusiasmo vazio, sabe por que Secretário? Do lado de lá vem balas, do lado de que cá se perdem vidas! Dá para entender?! Não?! Tá bom, então, "vamos" desenhar, começando com o pagamento do reajuste da Polícia e distribuição de armas de verdade e não desses refugos de segunda linha!

Secretário, tem um lá oriundo da Segurança que conseguiu uma "boquinha" num canal, para falar sobre crime, fala com seu amigo da televisão, quem sabe pode ser sua próxima opção!

.NUMA TARDE NO PALÁCIO!

VOCÊ NÃO RECEBEU O BÔNUS?!

O Excelentíssimo Governador, chegou um dia, muitíssimo inspirado no palácio , "sorridente", "comunicativo" e por ali ficou despachando!

À tarde, após um lauto almoço, bem diferente daquele que teve que engolir para posar perante as câmeras, chamou seus assessores mais próximos e anunciou: "é o seguinte, estou sofrendo alguma pressão para dar aumento a esses vagabundos Funcionários Públicos e para "limpar minha barra" na candidatura, preciso dar algum aumento para eles, o que faço?!"

Após, "seus assessores mais próximos confabularem entre si, falaram, quase em uníssono: 'Governador, porque o senhor não

inventa um tal de Bônus de desempenho. O senhor não terá nenhuma obrigatoriedade, paga-se a quem o senhor escolher, quem receber não vai saber o critério de avaliação e para todos os efeitos, se sentirão lisongeados por receberem "x" e nem se preocupe, pela desunião que existe no meio, aquele que receber ainda vai brigar para defender sua iniciativa e boa vontade e é claro, sua generosidade! Que tal?!"

Ele , o Governador, não acreditou no que estava ouvindo e exultante, falou: "como não pensei nisso antes?!"

E ainda não satisfeitos pelos elogios, seus assessores continuaram: "além do mais Governador, os índices, como Vossa Excelência sabe, nós os temos nas mãos, ok?!"

Daí, implantou-se o Bônus, por desempenho, na verdade, um grande mistério para os pesquisadores!

Quem recebe, se é que recebe, não tem a mínima ideia como e porque está recebendo. Quem não recebe não tem a quem reclamar ou para quem se queixar. Quando pagam, se é que pagam é a data que o Governo escolhe e aqueles que foram contemplados, se é que foram, saem por aí fazendo a propaganda do seu Governo e de suas iniciativas...

Uma coisa é certa e tem que ser levada em consideração, uma jogada de mestre, logicamente, engendrada por mentes astutas, acostumadas após anos de experiência, a manipularem números, a reduzierem índices, a contabilizarem mentiras, como se fossem, as maiores das verdades e deixaram toda uma categoria confusa, uns se julgando os melhores da face da Terra, os outros, totalmente discriminados. Algo próprio de alguém, que sabe muito bem como enfraquecer uma classe e evitar de vez, qualquer forma de união!

NUMA VIAGEM COMUM... TODOS CONTRA UM?!

Infelizmente, devo citar a fonte de inspiração, o porque e a Cidade o fato se deu!

Uma das piores coisas que pode existir quando você está em algum local público, é se sentir observado, seguido, monitorado, etc., sem estar fazendo nenhuma apresentação, não estar dando cambalhotas e não estar fazendo nada, não estar desejando ser notado, absolutamente nada de extraordinário, não estar desejando ser notado, a não ser cuidar de sua própria vida e viver seus próprios ideais!

Pois é, sei bem do que estou falando porque resido atualmente na maior capital do Brasil e se há quem sabe como identificar uma atitude de discriminação e preconceito, é quem vive nessas grandes capitais, como por exemplo, além

de São Paulo, Porto Alegre, Santa Catarina, Rio Grande do Sul...

Por que essas Cidades, especificamente?

Porque são o berço de todo comportamento de segregação e preconceito em seu mais alto grau, fato corroborado, quando da expansão do Nazismo alemão, no ano da graça de 1945, onde na Região Sul, instalou-se escolas do tal regime, para auxiliar o Ditador maluco, em seu crescimento desenfreado em busca da consolidação da "raça ariana", miseravelmente derrotada, na própria Alemanha naquele mesmo ano, numa Olimpíada, onde um corredor negro, bateu todos os Alemães, representantes do regime falado e no final, fora desprezado por "aquele", que se recusou a apertar sua mão... mas, à pretensa saga, estava comprometida!

Enfim, eis que entro num supermercado na Cidade de Belo Horizonte, a fim de comprar alguns itens comestíveis!

Assim que entrei, já senti o clima esquisito!

E aí surge a pergunta: além de ser de tez escura, estava mal trajado? Estava se portando inconvenientemente, para repentinamente despertar a atenção daqueles seres notoriamente inferiores e irracionais? Distoava demais de todos os clientes ali existentes?

Muito pelo contrário e é justamente isso que me intrigou, estava muito bem trajado, pois, acabava de retornar de nada mais, nada menos, que de uma Cerimônia de Posse, justamente naquela Cidade bonita, mas, repleta de pessoas, dispostas a denegrir sua imagem.

Sim, se algum daqueles trocloditas me abordassem, infelizmente, de fato, não tomaria nenhuma atitude brutal ou brusca, mas, denunciaria à Polícia o caso, procuraria de alguma forma mostrar o caso à imprensa, à Justiça e finalmente, aos Organismos Internacionais, responsáveis por tentar manter alguma boa convivência entre os seres, ligados à ONU!

Por fim, se destoava dos demais, modesta à parte, para me fazer compreender, era pela elegância: estava, de chapéu de aba curta preto, gravata e camisa preta com abotoadura dourada, sapatos pretos, estilo cromo alemão, relógio social de marca e colete pretos... e altura compatível com qualquer pessoa normal, no entanto, a cada passo, seguido por indivíduos maltrajados, outros, de vestimenta branca (macacão e botas de açougueiro brancas) sujas, olhando cada movimento meu!

Francamente? Nenhuma atitude oriunda daqueles seres me perturbaria e tiraria meu sono, mas, incomoda! É incômodo sim, você ser seguido, olhado, filmado, por seres nitidamente ignorantes , que acham, que suspeitam e lhe tacha de "ladrão" por um recalque individual de cada um, má orientação, que aprenderam, que um preto, esteja bem trajado ou mal-trajado, ele é sim, um suspeito em potencial, é sim, candidato à discriminação, está sim, destinado à retaliação!

Felizmente, eu fiz o que qualquer pessoa sensata, seja preto comum ou branca normal o faria, se estivesse sendo seguidas na rua por cachorros viralatas comuns ladrando: os ignorei!

Não souberam que estiveram a um passo de perderem seus empregos, pois que, dali não sairia se me abordassem até chegar uma viatura de polícia, os conduzir a uma Delegacia e fazerem-nos confessar que agiam sob a orientação de seus patrões que lhes mandou simplesmente,

com absoluta certeza abordar e deter: " qualquer preto, qualquer um!"

Quanto a mim, não fiquei nem mais ou um pouco menos triste, porque eu sei exatamente qual o país que eu vivo e sei exatamente os inimigos que enfrento e poderia ser diferente o tratamento destinado a um cidadão oriundo de um povo escravizado, recem libertados da escravidão e os quais, nunca tiveram acesso fácil, a Saúde, a Cultura ou a Educação?!

O BRASIL DE FELIPÃO E O BRASIL DE BOLSONARO(?!)

"Não tem nada a ver", dirão alguns!

"Política e futebol não se deve misturar!" Dirão outros!

E em partes, eu devo admtir que tem razão, não, contudo, em termos de comparação!

A Seleção Brasileira, desde aquele evento desastroso, sobre o comando de Felipão, onde sofreu uma derrota infamante de 7 X 1 (para a Seleção Alemã), que fez, muitas crianças, inclusive minha filha, chorar, com as bandeirinhas nas mãos, nunca mais se recuperou totalmente e NUNCA mais vai recuperar seu "status" anterior, nunca mais vai com fora anteriormente, jamais! Pode ganhar Copa invicta, mas, a vergonha que

fora ao Brasil (bom, pelo menos aos aficcionados do esporte futebol) fora intensa!

A Seleção, toda poderosa, com jogadores que chegavam (e chegam) a ganhar R$ 20.000,00 por hora, por exemplo, comportou-se como um time de várzea. Que digo? Um time de várzea, ali colocado, naquela ocasião, com aquela camisa amarela, honrariam-na!

Para sorte do treinador, o Brasil, é um país pouco dado a guardar suas memórias, o tempo passou e ele voltou a dirigir grandes clubes, como se nada tivesse acontecido. Aliás, não está errado!

Todas as fichas depositadas num indivíduo e sua equipe e tudo mais... por "água abaixo!"

Eis como encaro <u>sem fanatismo</u>, <u>sem radicalismo</u>, o governo do hoje

Excelentíssimo Presidente Jair Messias Bolsonaro... um completo fracasso!

No entanto, os idólatras de plantão, permanecem obececados se recusando a ver o que todo mundo viu, como por exemplo, na Seleção Brasileira, um monte de indivíduos famosos, mas, agindo individualmente, preocupados principalmente com o seu "marketing!"

Passados mais de 100 dias, é um governo derrotado sim, por um placar elástico, contudo não quer admitir! Mesmo porque uma coisa é trabalhar numa espécie de "válvula de escape" de propaganda política nas redes sociais, já que a mídia tradicional não dava oportunidade, outra coisa é após eleito, querer governar por meio dessas...

Além de até a presente data não cumprir nenhuma promessa de campanha,

ainda, junto com seu (1º. Ministro) Ministro Paulo Guedes, subtrair o Direito conquistado, dos Aposentados, Idosos, Deficientes Físicos, Trabalhadores Rurais, Professores, Policiais, etc., com sua famigerada Reforma da Previdência. Reforma esta, que a mente, mais refratária, sabe ser um engodo. Uma simples análise, sem estudos o comprova: como pode um órgão, que além das contribuições mensais de seus segurados, ainda recebe inúmeros impostos, repetidamente, infalivelmente, ao longo dos anos, dar prejuízo?! Com a resposta Bolsonaro e Paulo Guedes!

Por fim, a grande jogada do Paulo Guedes, me recorda uma arrancada "desengoçada" do zagueiro do Brasil à época, o David Luís, com uma velocidade acima de sua capacidade, parecia um "fusquinha" a mais de 100 por hora(?!) Parecia que ía demontar! Ou seja, o Guedes, pensa que é um "craque", mas não passa

de um "perna de pau" orientado, culpa do péssimo "treinador!" Por o haver escalado!

 Eu , particularmente, me sinto ludibriado!

O CARDÁPIO DO TEMER E DO BRASILEIRO EM GERAL!

Do brasileiro em geral, excetuando-se, é claro, os próprios políticos, os Ministros, os Juízes, membros do MP, etc.

Assim, como existem pessoas que nunca padeceram nenhuma espécie de privação a vida inteira e você mesmo, pode ser uma dessas pessoas, tem gente, que não pode, sob nenhuma hipótese, assumir qualquer cargo de comando. Não pode pegar um pau na mão (entenda-se, um caibro, por exemplo), não pode subir numa "latinha", que já acha que é o "imperador número um do mundo!"

Infelizmente, o presidente Michel Temer, está nessa categoria!

Entenda-se bem, não somente ele, mas, todos os outros que o antecederam também, não estão nenhum pouco, isentos de culpa!

Mas, existe uma frase do poeta frances, traduzida, Vitor Hugo, que em parte esclarece o comportamento desse senhor que ocupa lá a vaga de presidente: "crer que tudo se sabe é um erro profundo, o 'próprio' horizonte tomar, como os limites do mundo!"

O que isso quer dizer?

Que tudo tem que girar de acordo com seu ponto de vista, sendo assim, partindo dessa premissa, tudo deve obedecer suas regras, os problemas do semelhante não lhe interessa, está destituído de altruímo, amor ao próximo, caridade, solidariedade, respeito aos direitos adquiridos, razão pela qual, virtudes, muito importantes nas sociedades civilizadas, honestidade, não lhe dizem absolutamente nada. Apanhado, desviando recursos do povo brasileiro, para ele, não singnifica coisa alguma, não se sente constrangido, sua única preocupação consiste, em desviar mais recursos, bilhões, para pagar os

Deputados, exatamente iguais a ele, para simplesmente, "livrar sua cara!" E conseguiu!

Ele que nunca sofreu, nunca padeceu privações, nunca sentiu fome, nunca levou "marmita" para o trabalho, nunca tomou condução, etc., não consegue entender, como as pessoas reclamam das medidas que ele "vê que são necessárias", para o crescimento do Brasil" Ele e um monte de "papagaios de piratas", que ficam repetindo a mesmo ladaínha: "se a reforma não passar o Brasil não vai andar!" Mas, desde quando o Brasil andou? E esses últimos 06 bilhões que o Sr. Michel, doou, de benezes, para agradar os Srs. Deputados e impedir continuação de processo que lhe poderia atingir diretamente?!

Sob o nome de "reformas", pretende se aliar aos empresários, para aniquilar o direito do povo brasileiro, do trabalhador, conquistado com tanto esforço e inclusive, a tal da reforma trabalhista, já passou, que já foi uma

verdadeira desgraça, agora quer enfiar de goela abaixo a tal da reforma da previdência, para transformar de vez o Brasil, numa Venezuela, num Paraguai ou num Haiti!

Ele, o sr. Presidente, num jantar ou num almoço "simples" em sua residência, com sua jovem e bela esposa, assessorado, por um bando de lacaios, degustando lagosta, caviar, vinho francês, talheres de ouro e prata, etc., não consegue compreender, porque o brasileiro reclama tanto, se ele, é o salvador da pátria! Se ele, (segundo seu ponto de vista, é claro), é quase santo! Veio para corrigir as desigualdades e injustiças... é claro, que por um "precinho" sibólico: as economias do Brasil! Não sabe o por que de tantas reclamações, se os banqueiros não reclamam, os mega empresários, etc.!

O Lula, enganava melhor! A Dilma, não, era desagradável tanto quanto ele!

O Lula, enganava melhor, dissera eu, porque se expressava e diga-se de passagem, ludibriou até o presidente Americano.

Enquanto isso, a grande maioria dos brasileiros, que já padeceram de tudo, sofreram pela fome, pelo desemprego, pelo baixo salário e atualmente desempregados, imploram para conseguirem qualquer ocupação que lhes dê pelo menos, a dádiva de receber um salário mínimo, para levar sua marmita confeccionada à base de arroz, feijão, um ovo e como sobremesa, pão! Não sabe se vai suportar a vida até o próximo verão!

Ah! Sr. Michel Temer, se algum dia na sua vida, tivesse padecido alguma espécie de privação, fome ou alguma limitação, teria um pouco de compaixão e esse seu duro coração, amoleceria. Porém, isso não é regra, um dos seus antecessores, o Lula, padeceu parte disso e assim que subiu em duas latinhas e pegou um pau na

mão, já se sentiu o rei da humanidade e substituto de Deus, num intervalo de seu mandato!

O CASO LIXEIRAS!

Num espaço não muito menor que tres quilômetros em linha reta, totalizando algo em torno de seis quilômetros, nos anos anteriores, foram instaladas dezenas de lixeiras plásticas pelo Poder Municipal!

Lixeiras estas, que para as pessoas civilizadas, tem uma importância muito grande!

Porque um dos grandes avanços da humanidade, até da população brasileira, foi a higiene, onde o indivíduo, goza do privilégio e da capacidade de ter a liberdade de jogar uma garrafa plástica, um guardanapo, um jornal usado, etc., no meio da rua ou depositá-los num desses recipientes...

Logicamente, os seres civilizados, acharão de grande valia esse descarte, porém, aquelas criaturas, que geralmente, altas

madrugadas retornam dos chamados bailes "funks", não possuem essa vissão, assim como não possuem a percepção da realidade, tanto quanto os homens, os chipanzés, as sucuris, o tubarão e os animais de um modo geral!

Esse pequeno lápso temporal (de alguns milhares de anos), ainda não foi percebido, por essa parte numerosa dessa população dançante. Sua revolta e rebeldia, os torna, completamente distantes da sociedade civilizada!

Não adianta desdenhar, porque, é exatamente o que acontece com um bando de chipanzés revoltados, dado, que cada um possui a força de dez homens e quando saem às arruaças, são completamente incontroláveis, mortais até, não é o caso ou semelhança?!

O Poder Público deve ser criticado quando erros pratica e elogiado quando faz sua parte e nesse caso, fez corretamente a sua!

Infelizmente, final do ano passado, não sobrou sequer uma única lixeira para ser descartado um copo plástico!

Queimadas, destruídas, estraçalhadas, picotadas, pulverizadas, etc., eis o resultado!

Eis, porém, uma luz no fim do túnel!

Essa nova gestão, começou com a implementação de novas espécies de lixeiras!

Acredito que forjadas a partir de alguma espécie de ferro, em formato

circular e cônico, onde no centro se adapta uma saco plástico, para o descarte do lixo...

Infelizmente, pela minha experiência e avaliação da resistência do objeto, percebi que não vão durar muito tempo!

Só existe uma forma de conseguir conter esse ataque vândalo, que parece eclodir do seio dessa "massa" incontida!

Existe uma forma, que de uma certa maneira, parece remontar ao primitivismo do início, mas, parece funcionar melhor!

Pegue-se pedras grandes, cave-se um buraco no centro onde somente caiba um saco plástico e aí pronto, nunca mais haverá a destruição!

Isso com a grande vantagem de fazer os seres primitivos estarem

novamente cara a cara na "Idade da Pedra Lascada!", aliás, ambiente, de onde nunca deveriam ter saído!

O CIUMENTO E O TRAÍDO...

As histórias mais estúpidas e mais inverossíveis que possam parecer, sempre tem algum fundo de verdade. Sempre possuem algo de relativa realidade e de acordo com o dia a dia, ainda que de forma somente comparativa!

Com efeito, observando o comportamento de um determinado vizinho, comecei a entender de forma objetiva, o que de alguma forma se passaria em suas observações subjetivas, dado a trivialidades de suas ações e a repetição de sua rotina!

Sendo assim, é possível concluir que: muitas vezes o traído (para não usar aquele termo desenlegante), ou melhor, uma "ramificação" da "espécie", nada sabe. Outros tantos, suspeitam. Outros ainda, tem a

certeza, mas, não querem ver, e há ainda aqueles que mesmo vendo, tendo a certeza, mesmo sendo vítimas de comentários desairosos, não tem força para se libertar. Uns até maldosamente, diriam que tem o "dom", não acredito. Acredito que tem, digamos assim, uma capacidade maior de lidar com o desconforto e aquele peso na cabeça!

O ciumento, contudo, é diferente!

Pode estar casado, me perdoem, os católicos, com a virgem Maria, sempre estará suspeitando!

Toda e qualquer pessoa lhe é uma ameaça!

Qualquer um que se aproxime de seu "objeto" (objeto sim, pois, uma pessoa que é tratada assim, deixa de ser humano, para ser artigo de luxo do outro), lhe é um inimigo!

Às vezes com a melhor das intenções, as pessoas se aproximam e o desgraçado, só consegue ver um potencial inimigo!

Observe que cito somente traído e ciumento e não traída e ciumenta, porque nas mulheres, apesar de tudo, esse carma e esse defeito, causam grande impacto, mas, não tão devastador quanto nos homens, pois, detentores da força, revoltados, partem, para a violência física, não que as mulheres não o façam, mas, é mais vil, nos indivíduos!

Comecei a observar que o vizinho, casado com uma senhora já de seus cinquenta e poucos anos, sem nenhuma beleza em especial, começou a me olhar de maneira diferente!

Pensei, comigo mesmo: "será?!"

Será que essa criatura, está enciumado comigo em relação a sua mulher?!

Não é possível, pois, não tenho contato com a dita cuja, sequer sei o seu nome e nem ela o meu, no entanto, o "figura" , resolveu desconfiar!

Não que seja o caso, mas, o sujeito, talvez doente, impotente, moral baixa, baixa auto-estima, vê alguém diferente, já sente "seu patrimônio" ameaçado! Incapaz, mais totalmente incapaz de fazer algo para melhorar seu quadro individual como ser humano e "macho alfa", prefere ficar à espreita, observando, esperando o momento certo para dizer: "te peguei!" Não vai...

Em suma, o ciumento, arranja amante para a esposa, namorada, sem elas o terem, desconfia de toda e qualquer atitude de sua companheira, qualquer homem que passe na rua tem certeza quer "transar" com ela e tem claro, que está sendo traído! Quando algumas mulheres de valor, mete-lhes o pé na bunda, fica pelos cantos, choramingando que nem criança e gritando aos quatro ventos: "eu era tão bom!"

Passa o tempo, arruma outra namorada, esposa e começa tudo de novo, o mesmo filme, a mesma "ladainha" até nova separação, traição de verdade ou infelizmente, violência!

Outro dia, saí para praticar meus exercícios e o encontrei numa determinada localidade, sentado, o cumprimentei e segui meu caminho!

A uma certa altura, olhei para trás e pude observar que do local onde estava sentado sorrateiro, dava para ver perfeitamente a frente de sua casa, onde havia deixado sua esposa, com a frente de minha casa...Então concluí: "hum , então é isso, fica de tocaia.. aguardando!"

Não sabe ele, que se sua mulher o quisesse trair com outro, já o teria feito e pelo visto, não vai demorar muito!

Depois, basicamente, virou a cara...

Quantos seres humanos existem igual a essa criatura que cria uma realidade, coloca todos os personagens e do nada, conclui que está sendo traído e muitas vezes atira e mata sem sequer saber de nada?!

Por mim, ele pega sua "linda" mulher e vai viver onde bem quiser!

O CONTO DO BILHETE PREMIADO!

Eu acredito que desde o século passado esse golpe vem sendo dado rotineiramente, consecutivamente, enganando incautos, e mesmo muitos daqueles que se dizem e se acham "sabichões!"

Na verdade ao longos dos anos várias foram as formas dos desonestos agir!

Mulheres e homens sem escrúpulos, verdadeiros facínoras, procuraram acompanhar o "progresso", para melhor enganar suas vítimas, mas, alguns golpes, dada a "simplicidade" de aplicação, continuam os mesmos, desde a fundação da cidade!

Outrossim, há um fator agravante, geralmente não passível de admitir comentários nas esferas policiais: a ganância da vítima!

Alguém só cái num golpe de estelionato "clássico"... por querer ganhar mais do mereceria, ter muito dinheiro muito rapidamente, se acreditar o agraciado da Providência e ser mais esperto que a sociedade, conclusão: frustração, vergonha, desilusão!

Meu falecido pai, já contava dos golpes dos pacotes de dinheiro aplicados por "expert" (estelionatários), já lá no Nordeste. Ou seja, uma nota de Dois Reias, por exemplo e outras centenas de folhas de jornal, cortadas no mesmo tamanho da nota, dando a impressão de vultosa soma, para enganar os ansiosos e quantos o eram, e infelizmente, quantos o são atualmente ainda!

Por fim, dada a memória curta do brasileiro, há pouquíssimo tempo, houve um único ganhador na Loteria de Brasília e esse episódio me chamou bastante atenção!

Mais tarde uma amiga, mostrou-me uma reportagem que ratificaram minhas suspeitas e me impediram de vez, pelo resto da vida, "fazer a chamada fezinha!"

Um único ganhador, coincidentemente de Brasília, atualmente, centro da corrupção do Planeta e do Brasil é claro, cujo endereço da lotérica era falso, assim como demais dados lá inseridos, mas, jogar, hoje eu sei, não é somente questão de opinião, é também vício e pelo menos esse, eu não tenho. Pois, o sujeito sabe que é fraude, sabe que está sendo enganado, que é mentira, ainda assim arrisca jogar!

Para perder, é claro!

Parecido é o golpe do bilhete premiado, com um pouco menos de sofisticação, mas, muito mais aplicação dos larápios!

O ápice da estratégia deles, é observar!

Primeiro, vão aos bancos, caixas eletrônicos, localizam mulheres e senhoras ou senhores desacompanhados e partem para o ataque!

Esse primeiro indivíduo, geralmente, é do tipo que o brasileiro tanto aprecia e menos desconfia, é branco, bem vestido, e não alimenta qualquer suspeita!

O grande erro de qualquer um, é assim que é abordado, dar-lhes ouvidos!

Parou, ouviu-lhes, dificilmente não vai cair no golpe!

"Ei, senhor(a), senhor(a), o senhor perdeu o seu bilhete!"

Diz a vítima ingenuamente aos malandros!

"Nossa, o(a) senhor(a), achou meu bilhete premiado, mas, eu não preciso

de tanto dinheiro, então a senhora me dá o que tem aí, que eu vou ali sacar e já lhe trago seu dinheiro e uma recompensa...!"

No final todo mundo sabe o que acontece!

O bandido desaparece e a vítima vai contar história na Delegacia!

FOI ABSOLVIDO, EMBORA O CADÁVER NEM TENHA SIDO SEPULTADO!

A peso de ouro, "comprou" cada um daqueles seres indignos para o absolverem de todo e qualquer crime! Fez história!

Fez história por, independente do tamanho do seu crime, continuar adiante como se nada nada tivesse feito e aqueles que o acusaram ainda ficaram com a "cara no chão", para não falar que deram com os "burros n'água", por tentar "incriminar", o chefe-mor da Nação!

No mesmo dia, que ele, o "grande" fora absolvido, no mesmo dia, fora conduzido ao cárcere, um pai, por furtar um brinquedo para seu filho. Uma mãe, por furtar uma chupeta, para sua filha!

É aí que novamente entra, Antonio Vieira, com sua crônica "Ladrões", onde dizia: "o

roubar pouco é culpa e roubar muito é grandeza, o roubar com pouco poder, faz os ladrões, com muito poder, os Imperadores, os Reis (e agora os presidentes). Quantas vezes se viu em Roma (antiga Roma), um pobre diabo ser condenado a morte, por roubar uma cabra e no mesmo dia ser homenageado e ser recebido com louros, um Imperador, por ter tomado uma cidade, um reino!"

Mas, o que tem a ver um assassinato com a corrupção? Nada ver!

Tudo a ver! Assassinou-se a honra, a dignidade humana, o respeito, a moral, os bons costumes, etc., Crime cometido, testemunhado, gravado, presenciado, anotado, descrito, tipificado, e ele nem para ser advertido, nem para ser enquadrado!

Em qualquer país do mundo, seria em praça pública execrado, antes teria pedido para sair, depois, suicidado!

Na ânsia para se manter, no desespero para ter o poder, não percebe o quanto é incomum, manter o que manter!

Ditador, corrompeu todos os seus pares, com o dinheiro do contribuinte! Frio e inconsequente, não se deixa levar e nem se deter!

Tudo, no final, para ele e para parte da população "letárgica" brasileira, se resume a simples "estratégia política!"

Os bilhões desviados de sua finalidade original para favorecer Deputados, Senadores, etc., não conta!

Os milhões de desempregados pelo Brasil afora em consequencia de atos insensatos, também não conta!

As gravações provando sua culpa também não! A contratação irregular de um Perito "falastrão", às pressas para "inovar artificiosamente" nos autos para lhe favorecer, também, não deve ser levado em consideração! Nada deve lhe comprometer!

O fato de ter se encontrado, na "calada da noite", com um comprovadamente "corruptor", também é apenas um pequeno detalhe!

E por fim, a mala de dinheiro destinada a sua pessoa, rastreada, fotografada, filmada, comparsa perso (e solto), etc., também, um pequeno detalhe sem grandes consequencias!

Enfim, assassino preso com a arma do crime na mão, no caso, uma faca, pingando sangue ainda e o que fizeram? Levaram a vítima para a prisão!

O marido surpreendeu a esposa e o amante na cama, em sua cama e mandou... prender o colchão!

Esse é o Brasil que eu conheço, essa é minha Nação!

O DESGASTE DE JESUS!

A menos que se seja um pé de alface, uma rocha, um protozoário, todo o resto, talvez mesmo os animais, os humanos, se não possuem uma plena crença verdadeiramente sólida, um ponto de vista realmente profundo, a grande maioria, mesmo esses que vivem simplesmente para a diversão, no fundo, no fundo, tem alguma dúvida ou acreditam em alguma coisa além!

O que temos hoje em matéria de tecnologia?!

Desde que conheci o primeiro computador, há cerca de 30 anos atrás, o avanço, o aperfeiçoamento, foi indescritível!

Os veículos, as aeronaves!

Os próprios alimentos, a descoberta das vitaminhas e as "redes Sociais", precedida, pela Internet, são inacreditáveis!

Contudo, nada, nada pode preencher o âmago do ser que uma boa conduta e uma crença verdadeira que dê esperança, ainda porque a sociedade hoje, está estruturada nas mentiras dos pastores, cujos ensinamentos de Jesus, foram trocados para safisfazer seus próprios interesses...

Mas, a questão não é essa!

A questão é a seguinte: com tudo isso, com toda essa evolução, não consigo acreditar finalmente, que o homem e a mulher nasceram para serem segregados aqui, como pés de couve, como as águas do oceano ou os grãos de area do deserto!

Prova disso?

A morte!

Incrível, todos vão!

A questão é: como ir(?!)

Confiante num futuro ou totalmente descrente do que virá!

Fico, por fim, imaginando comigo mesmo a situação de Jesus!

Sem veículo, sem celular, sem energia elétrica, sem aeronaves, sem patrocínio de empreiteiras, sem computador, sem rede social, etc., como deve ter sido angustiante sua curta existência!

Pois, existe dias, como hoje por exemplo, que olho em torno e não vejo nada, penso nessa vida "maravilhosa" e pouco sinto. E nada, nada me trás consolo a não ser o futuro!

Fico pensando como é possível algumas pessoas viverem, sem jamais cogitarem de como será o seu amanhã!

Olha para os seus filhos e imagina que após alguns anos, todos vão desaparecer para sempre, impossível!

Seja como for, com certeza, pela excelência do espírito de Jesus, ele se sairía bem de qualquer maneira, seja voando num BOIENG A-380 ou no lombo de um jumento... enquanto eu, tenho certeza, que naquelas circunstâncias iria passar os dias amaldiçoando os Fariseus, Pôncios Pilatos, Herodes (os pervertidos – foram três), Maria Madalena, Pedro, Judas, etc.

Exemplo de humildade e hombridade!

Hombridade, outro dia recebi um e-mail de uma senhora escritora, cobrando de mim o cumprimento de minha

palavra a despeito da aquisição de alguns exemplares de uma coletânea literária que também participo, exigindo hombridade!

Jamais consegui andar nos passos de Jesus!

Portanto, pode-se ter hombridade plena com as contas no vermelho?

Pode ter-se hombridade com os credores à porta?

Portanto, minha colega, por favor não queira exigir dessa alma pusilânime, dignidade, apreço e a tal de ombridade: primeiro o arroz o feijão, depois a tal participação!

Além do mais minha cara senhora, a hombridade termina quando a fome começa!

E tem mais: mesmo levando-se em consideração uma outra vida, só para

quitação de alguns débitos, preciso de pelo menos 10 delas!

Numa sequencia de 10, por exemplo (vida), nessa última eu adquiro Dona D., a tal de hombridade, por enquanto só tenho obscuridade!

Ao contrário de Jesus e a eternidade!

O DITADO MAIS ANTIGO É O QUE PARECE FAZER SENTIDO!

Acredito então, que o tal "dito popular", talvez seja baseado em experiências pessoais de pessoas, que fizeram sentido em alguma época e continuam fazendo sentido ao longo do tempo, com o decorrer dos anos!

Sendo assim, baseado nisso, existe aqueles que estamos cansados de ouvir, por exemplo: "filho de peixe..."; "quem nasceu para ser cachorro..." ou "Deus ajuda quem cedo madruga!", etc., etc.

Soam, é verdade, pessimamente aos ouvidos, inclusive esse de quem nasceu para ser cachorro!

O pobre quadrúpede está em seu início de evolução espiritual, já possuindo inteligência e até controle emocional, para ser tratado tão desqualificadamente como no ditado

antigo, mas, era como os antigos viam o pobre cão, mas, significando sim, o indivíduo quando nasce ignorante, dificilmente, vai mudar ao longo da vida, a não ser que um acontecimento muito marcante o toque: a perda de seres queridos, a perda dos movimentos dos braços, das pernas, da visão e assim por diante e no entanto, há casos, que nem assim o sujeito muda!

Mas, há ainda um outro e é sobre esse que quero comentar!

O tal de : "quem rir por último, rir melhor!"

Excetuando-se o significado literal da frase (não observando-a ao "pé da letra"), mas, faz muito sentido ao longo do tempo, quando se trata de experiências pessoais de cada um!

Mas, complementando um outro, a coisa faz sentido mesmo: "as pedras se encontram!"

Sábado último encontrava-me na sala de atendimento do Hospital Sírio Libanês (é assim que o AMA é chamado na periferia), quando surgiu meu amigo F., que não via há algum tempo!

Vocês podem acreditar: "tomei um susto!"

O câncer que há alguns meses era um enorme caroço recobrindo sua face direita, agora se transformara num imenso "monte purulento", deformando a sua face e quase entortando o seu rosto, exalando um odor estranho!

Foi inevitável, devido a maldade humana que ainda sou portador, impedir que viessem à tona, pensamentos, estilo: "quem te viu e quem te vê!"

Pobre, miserável, oriundo de uma família numerosa, cuja mãe era dona de casa e o pai operário, preto, sem parentes importantes,

etc., nunca tive qualquer oportunidade na vida e essas "sorriam" para meu amigo!

Olhos verdes, tez alva, cabelos castanhos, estatura alta, era tudo que as mulheres queriam e ainda por cima, gozava de toda paparicação de família!

Nem em seu pior pesadelo, F., imaginara que passaria por aquilo!

"Colhe-se o que se planta!"

Ouça bem se tiver ouvidos de ouvir: "ninguém é punido com a perda da beleza por ter sido, por exemplo (arcaico), "sócio do Gandhi" na emancipação da Índia dos Ingleses ou auxiliar direto de Madre Teresa de Calcutá!

A punição é consequencia de infração e como não sou juiz, nesse caso, não vou julgar os atos condenáveis do meu amigo, mas, lastimar suas escolhas e condenar suas mentiras!

Deu no que deu!

Porque tinha conhecimentos espirituais o suficiente para levar uma vida diferente, ser menos inconsequentes e o que fez?

Abusou das amizades, abusou das mulheres, enganou empregadores, traiu, omitiu, se revoltou, etc., agora, na reta final, começa a querer amaldiçoar os deuses, Jesus, seus protetores espirituais, mas, no fundo, acredito, que ele sabe de quem é a culpa!

As mulheres, só tinham olhos para ele. Hoje, eu contorno fácil a situação, por saber que o ser humano vale pelo que aparenta ser, pelo que tem e possui e não pelo que é, mas, à época dos fatos não, e o desprezo muito me magoava, por isso acreditava beber para esquecer, que posteriormente, descobri ser outro engodo, mas, era constrangedor, ser sempre o coadjuvante do ator, cuja estrela maioral, era ele!

Hoje, não só as mulheres tem olhos para ele, mas, os homens, os velhos, as velhas, as crianças, enfim, a sociedade em peso, estupefata como um indivíduo pode chegar a tal estágio de doença!

E sinceramente? Receio por suas escolhas, pois está optando por não operar e se isso não fizer, corre o risco de ficar louco ou cego!

Aí, sou forçosamente obrigado a me recordar de um outro ditado antigo (esse, sem dúvida, completamente estúpido), que as crianças costumavam dizer entre si, nas horas vazias, ou seja, nas brincadeiras: "fulano, o que você prefere, escorregr na merda e cair no mel ou escorregar no mel e cair na merda!"

É de nível baixíssimo a locução, contudo, foi assim que se deu a sua vida F., e a minha vida meu caro, mas, a amizade é a mesma!

Não que eu esteja rindo, sequer por último, mas, perto do que fui e da pobreza que possuí, eu sou feliz, embora tenha escorregado a vida inteira na merda e ainda não tenha caído no mel!

O HOMEM É FRUTO DO MEIO...
DESTINADO A DETERMINADO FIM!

Essa regra, no entanto, parte dela, acaba de ser quebrada após pesquisas realizadas por uma Universidade lá da Califórnia/EUA.

Nela (nas pesquisas), descobriu-se que o cérebro de um ser naturalmente corrupto, tem algo de diferente no córtex frontal, fazendo com que seja destituído de sentimentos, determinadas emoções e completamente indiferente ao que se passa com o semelhante. Ou seja, atitudes iguais aos dos sociopatas, que são incapazes de sentirem pena de alguma coisa. Você sabe o que isso quer dizer?!

Isso quer dizer, que alguma coisa verdadeiramente emocionante que faz uma pessoa ou várias pessoas chorar, nada lhe diz respeito, nem lhe toca o coração!

Se ele não pode sentir emoção, não sente compaixão, mas, pode por outro lado, é verdade, apreciar uma canção. Pode dar "stop" em sua audição, cruzar a rua, "assassinar dez pessoas", por exemplo, retornar, dar "play" em sua música e continuar a ouvir deliciosamente sua melodia, como se nada, eu disse, como se nada tivesse acontecido, isso é um sociopata, é isso que agora recentemente foi descoberto que ocorre no cérebro de um político corrupto. Por isso, tanto absurdo cometido pelos políticos brasileiros, por isso que desviam tanto dinheiro e só param de furtar, dar golpes, quando vão na prisão!

Quando estão sendo levados algemados para o cárcere e choram, não pense que é de arrependimento não! E sim, porque tem muito dinheiro para gastar e vão ficar reclusos sem poder usufruir do dinheiro que acreditam "ser seu" por direito, embora pessoas tenham até morrido por sua causa!

Sendo assim, eles não se enquadram em nenhum rol de criminosos e ainda estão para ser avaliados para designação!

O certo é que, são muito mais perigosos que qualquer um outro criminoso comum, razão pela qual, somente uma prisão de verdade, (que não existe no Brasil, é claro), pode conter sua capacidade de aplicar golpe, de se apropriar do erário público, sem se importar com as consequencias, nem com a indignação geral.

Não é nada pessoal. Mas, veja-se por exemplo, esse nosso último presidente (o anterior, sem comentários). Foi flagrado, conversando com um "marginal" altas horas da noite, assuntos relacionados a crimes. Um assessor seu foi preso transportando para si uma mala contendo centenas de reais, para lhe ser entregue e com o que se preocupa o nobre comandante da nação?

Tendo sido pego nas escutas. Se preocupa com a qualidade do áudio. Quer dizer, que não deve ser levado em consideração, o fato dele, presidente do Brasil, estar conversando com um "fora da lei", "extraoficialmente, aonde àquele relatava-lhe descaradamente, que havia "comprado" juízes, promotores, policiais, deputados, senadores, etc. que já havia corrompido mais de 2000 poíticos, que estava "comprando" o silêncio de um outro Deputado preso, para favorecer a ambos, inclusive o presidente. Nada disso, ao seu ver teve importância, a não ser a suspeita na gravação e na qualidade do áudio!

Na minha opinião, só por isso, já preencheria todos os requisitos para tornar-se igual àqueles usados nas pesquisas, que alegaram ser inocentes, sem demonstrar a mínima culpa e o pior, sem assumir!

Num supermercado, numa loja, na rua, etc., um sujeito qualquer é surpreendido com um objeto subtraído, é humilhado, é revistado, é preso, encarcerado e logicamente se até quinta-feira for, submetido a Audência de Custódia, porque se for sexta-feira, vai ficar inevitavelmente, sexta-feira; sábado; domingo e somente segunda-feira pela manhã vai para tal audência, onde muitas vezes é solto! Mas, sua prisão, sua humilhação, é inevitável!

O outro, flagrado com uma "mala", peça individual das muitas outras que viriam, num montante de R$ 500.000,00, por semana etc. Depois de muito carnaval, foi preso (não em flagrante), chorou um pouco no ombro do juiz (e como diz o antigo ditado: que não chora não mama) sendo-lhe então concedida a **<u>dura sentença</u>** de prisão domiciliar, a qual, o preso deveria cumprir, inclusive com tornozeleira eletrônica e por esta, estar em falta, sairia sem a

dita cuja mesmo, afinal de contas, como se chama essa "zona?" Brasil, como se chama esse "puteiro?" Reduto de desgarrados do mundo inteiro!

Eles fogem completamente à regra. Que seria, o homem nascer num meio onde pudesse desenvolver suas faculdades intelectuais, ou seja, um meio abastado, assim, ele o faria. Da mesma forma ele o faria também, se nacesse num reduto de miséria. Cada um seria a configuração personalizada do meio em que viveu. O pobre, tendo herdado a mediocridade como "patrimônio", somente isso, passaria adiante e o rico, fruto do seu meio seria mais ameno o seu caminho e mais tranquila a sua vida e teoricamente, teria algo mais "tênue" a distribuir a seus pares!

Aqui também a regra é um pouco diferente, onde alguns pobres, demonstram capacidade verdadeiramente superior e alguns

ricos, que (estes tipos) além de grandes "folgados" ainda primam por uma vida totalmente inútil inusitada! Surgar, passear, viajar, comer, dormir e não pagar!

Eu, por exemplo, poderia até ser diferente, mas, sou o mais perfeito retrato do meio em que vivi e padeço em partes sim, da loucura do meu pai. Logicamente, nem sempre estou surtado, mas, bastante ser provocado para me sentir sair dos eixos!

Por que o fenômeno se deu e ainda se dá?

Porque fui criado sem nunca ter ouvido falar das palavras auto confiança, carinho, solidariedade, união, amor ao próximo, amor familiar, etc., e o que me restou? Pouco, além da esperança e complicação mental!

Esperança de um dia melhorar e não desejar tão vigorosamente o mal,

principalmente para os ocupantes corruptos de cargos públicos, além de tentar extirpar todo mal, plantado em minha alma, por uma educação brutal!

O FACE BOOK TROUXE À TONA O REAL PROGRESSO LINGUÍSTICO DO BRASILEIRO!

Isso no que diz respeito a intelectualidade, pelo menos!

Todo mundo pode se manifestar. Do índio a dona de casa, do poliglota ao troglodita! Todos conseguiram um espaço para se mostrar!

Conheci um certo senhor, que disse viver e passar bem sem o "Face Book!" Será?!

Excetuando-se os exageros, por exemplo, do a todo instante "selfie" aqui, ali! "Estou em...", "Com..." Etc. A emblemática toda é legal e esclarecedora!

Entretanto, houve um complicador (?!)

Com o mesmo ímpeto que as pessoas respondiam a outrem na ruas... Com o mesmo impulso e gana com as quais se comunicavam corriqueiramente, trouxeram essa mesma espécie de interação para a criação do

"Mr. Mark!", sem contudo, ter havido um período de transição e de adaptação...

Com efeito, após isso, ficou claro, o quanto a educação tem sido negligenciada, o quanto o Brasil carece de instrutores e acredito mesmo que em alguns países não tão desenvolvidos do mundo, tenha lá ocorrido o mesmo "fenômeno!"

"Tá!" Perguntam. "Onde estou querendo chegar?!"

Muito bem, eu que pensei ser o número 1 em analfabetismo e incorreções, fui galgado ao posto 2! Sim, existem seres me superando e mostrando a que vieram...

Comportamento parecido teve a ex-presidentA do Brasil, quando de um pronunciamento em Paris, ousou "tentar" falar no idioma da região sem sequer saber o significado do verbo "étré!"

Porém, de todas as "pérolas" que eu li no Face, a de hoje, me deixou estupefato, no sentido de imaginar o quanto conceito abstrato e seu respectivo significado, está muito aquém de algumas pessoas. Não entendem que a palavra falada é muito diferente da palavra escrita e uma manifestação emocionada dita verbalmente, escrita, pode soar inversamente contrária ao sentido de que se lhe quer dar. Em suma, pensa-se "a" e ao escrever-se sai "b".

Pelo amor do há de sagrado nas boas Religiões, olha essa manifestação de repúdio de uma determinada pessoa: "gente num apoe os atu dece guvernu gopita. (ponto meu). Eli ta conta us trabaiadoeis i num merese cui sege uvidu nãu! (acento meu).

Na verdade, outro idioma! E não é indígena! É idioma brasileio!

Um pobre de um mudo, quando está calado, entra e sai de qualquer lugar, sem

causar pena , nem piedade e nem repulsa, isso porque, até um "baldo", calado passa por intelectual, mas, quando o pobre, (do mudo) tenta se comunicar... Não há nem o que se falar! Diante dos grunhidos, as pessoas fogem e nem venham me dizer que não ficam escandizadas com essa tentativa desesperada de comunicação, porque ficam!

Resumidamente, se eu não sei falar Japonês, por que me prostraria perante a imagem do Buda lá no Japão e faria uma oração na língua nativa, após mesmo ter decorado algumas palavras?!

No Face, eu confesso, já cometi muitas "gafes" a ponto de me perguntar, como foi que eu escrevi isso?! Várias vezes! Agora pelo amor de Deus, escrever errado, durante todo tempo e o tempo todo, sem consultar "o pai dos burros tem limite, né?!"

O HOMEM PODE SER GENTIL, MAS, O HOMEM NÃO PODE SER OTÁRIO!

Na verdade, a palavra "otário", ou seja, indivíduo tolo, fácil de ser enganado, se encaixa como uma luva!

Particularmente, em relação as mulheres!

Nunca imaginei que no final de minha carreira como trabalhador público, iria conhecer alguns sujeitos completamente tolos, completamente néscios (característica de quem não possui capacidade, sentido ou coerência) e totalmente submetidos à psicologia das mulheres!

Socialmente falando, a mulher pleiteia os mesmos direitos que os homens e é justo, exceto para os árabes e muçulmanos que terão lá que acertar suas contas com ALÁ, mas, somos iguais, no entanto, quem tem que dar o primeiro passo para a conquista? O homem!

Por isso, tantos homens tímidos sozinhos e tantas mulheres bonitas carentes!

Na verdade, são dois, os indivíduos que agem de maneira a que eu poderia classificar como otários e complementar: "se querem conquistar uma mulher, não façam dessa maneira!"

Não que eu seja um "expert" no assunto, pois, já fiz muita besteira!

A mulher bonita, sabe que é bonita e o poder que conquista com isso, não é preciso um, dois indivíduos estarem sempre às voltas, oferencendo isso, ofertando aquilo outro, bastante ela se apresentar e só falta jogarem-se ao chão para que ela pise sobre seus "submissos" corpos!

Ser gentil, cortês, agradável é muito diferente de ser otário, por que?!

Porque o homem cortês, ele o é com uma gama indiferentes de pessoas e até bichos, sendo assim, é cortês com: senhoras acima de 60, 70, 80 anos e até com senhores, etc., com bem trajados e com mau trajados, com ricos e com pobres, com doutores, atores, etc, com dona de casa e com "mulher da rua", com normalmente os brancos e com preto e preta também e não somente com loira dos olhos verdes, corpo lindo e boca carnuda, não é sr., A e sr. B?

Podem compreender isso? Acho que não!

Um outro grande erro que o homem pode cometer é demonstrar à mulher seus mais profundos sentimentos de amor... ela pode estar morrendo de paixão, ela pode não está se aguentando de excitação, mas, por sua complexa conformação, "vai jogar o jogo da sedução!"

Falo isso por experiência própria, falo isso com insatisfação!

E o pior de tudo ainda não é o acima descrito e sim o fato da mulher ser casada, ter filho e comprometida!

Por isso que são otários, agindo assim, só "adoçam" ainda mais o relacionamento dela com o maridão!

"Estilo: como eu sou gostosa e aqueles trouxas vivem se jogando aos meus pés! Amor, só tenho olhos para você e olha que nem sou o Cazuza!"

Mas, o mundo é assim, aprendendo com os próprios exemplos e entendendo pelos exemplo de outros, sendo certo que João, Pedro e Manoel, vão ter que aprender muita coisa até dominarem um pouco da fria, dura e cruél, psicologia feminina!

Enquanto isso eles... gostam de sentar do lado! Oferecerem água, quando ela não tem sede! Desejam boa noite quando ela tá de saco cheio,

mas, a realidade os deixa revoltados, quando chegam em suas casas e tem que beijar suas gordas senhoras e repetir em alto e bom som: "eu te amo!" Pensando que um dia, terão alguma chance, com a mulher do outro!

Otários, não... patéticos!

Mulheres, corrijam-me se eu estiver equivocado!

O JULGAMENTO DO OPERÁRIO PADRÃO (OU QUASE).

Comportamento típico a de um sociopata, (ou seja, aquele que se mistura ao "comum da socieadade" para praticar o mal, sem ninguém desconfiar), é cultuado como um semi-deus, mas, não passa de mais um bandido, assim, como tantos outros brasileiros e estrangeiros que ludibidriaram seus eleitores e seus discípulos, muitos, nem chegaram a ser desmascarados ainda, por exemplo, Santiago, Edir, etc., e andam por aí "felizes e saltitantes!"

Mas, ele foi além!

Nordestino de nascimento, nunca fez nada verdadeiramente pelo povo de sua Terra!

Trabalhou por algum tempo, se aliou aos empresários para trair seus associados e seus colegas!

Posou de sindicalista por anos a fio, trabalhando dos dois lados: dos empresários e dos trabalhadores! Uma espécie de agente de segunda categoria "duplo".

Nessa dissimulação e traições, chegou ao posto máximo como chefe da Nação, pretensão, que nem todoser humano jamais vai alcançar, graças a seus discursos e muito mais obviamente, pelos efeitos da "catcha!"

O que um cachaceiro não promete?!

O que um cachaceiro cumpre?!

Enfim, raposa, na condição de frágil galinha, deixaram-no tomando

conta do galinheiro, como todas as galinhas, os pintinhos e etc. Conclusão? Comeu todos os bichos...

Ou seja, presidente do Brasil, "perdeu a cabeça", enlouqueceu!

Em parte também, por sua baixa condição intelectual e talvez pelo fato de N U N C A ter lido um livro, se deu essa total ausência de sensibilidade e moralidade, restando-lhe apenas uma espécie de instinto rasteiro, igual a todos os "foras da lei" comuns, das altas e das baixas camadas!

Quem nunca leu um livro, não tem referência, não tem heróis, regras, desconhece ideais, ignora a moral, não compreende respeito ao semelhante, está sempre propenso a praticidade, dificilmente compreende sentimentalismo e não lhe interessa tecnologia, razão pela qual, se deixou levar pura e

simplesmente pelo poder e posse! E isso, de maneira nenhuma quer dizer que letrados ou leitores ávidos de livros são melhores, isso é que não. Mas, é que no caso dele, foi mais facilmente manipulado pela luxúria, desejo, conforto e estabilidade, proporcionados pela glória e pela fama, sem J A M A I S pensar no dia de amanhã, para sequer poder imaginar, que "amanhã sendo um outro dia, nada do que existe hoje, vai preexistir para sempre!" O tempo passa, pessoas envelhecem, o mundo gira e mandatos acabam!

Detentor de grande poder temporário, acreditou possuí-lo para sempre e nada é para sempre!

O que lhe restou?!

Uma imensa fortuna espalhada pelo mundo e pelo Brasil, adquirida sim, de modo fraudulento, dinheiro com o qual , paga seus advogados, os quais, à exemplo, dos urubus e

abutres, voam por sobre sua cabeça, comendo de suas "podres carnes" e ele, nem sequer se dá conta disso, culpando por sua desdita: juízes, promotores, delatores, empresários, outros políticos, enfim a sociedade, etc. Tudo é trama, tudo é contra ele, tudo é política para impedí-lo de disputar as proximas eleições para continuar a fazer o que?!

Toda sua empáfia, no entanto, acaba, quando do alto de sua janela, olha la para a rua e vê aqueles carros pretos e dourados, circulando em busca de algum criminoso!

O MÉTODO DO ALFABETO PARA CEGOS, POR SEU CRIADOR E EXECUTOR E PROFESSOR: LOUIS DE BRAILLE!

Não é a simples criação de um método!

A espetacular história de um homem que se confunde com sua valorosa vida!

Tão emocionante, criativa e produtiva o quanto a vida de Hellen Keller*, a vida de Louis Braille, antes de tudo, foi um legado quiçá para humanidade e é claro, para os portadores de deficiência visual, os principais interessados, os cegos!

Louis Braille, nascido aos 04 de janeiro de 1809, em Coupvray, proximidade de Paris, por sua aplicação, dedicação, era a esperança de seus pais, para levar adiante o legado e o orgulho da família, dada, sua

observação, junto ao trabalho de seu pai e sua esforço e vivacidade para desempenhar pequenos afazeres com o mesmo!

Acontece que o destino, às vezes, tem planos diferentes para muitas pessoas e contraria os ideiais de muita gente e infelizmente foi assim, com Louis!

Brincando com um objeto pontiagudo, próximo a seus olhos, atingiu seu olho esquerdo de raspão, quando tinha pouco menos de 05 anos idade e aos 05 anos completo, devido a progressão de uma infecção, ficou completamente cego!

Aos 08 anos, com uma pequena bengala de madeira, andava pelas ruas da cidadezinha onde morava, usando-a para desviar dos objetos!

Isso, à época, causou muita comoção no povoado, tanto que um certo abade,

chamado Jacques Palluy, penalizado, cuidou de lhe instruir sobre educação, humildade, compreensão, perdão e etc.

Mais tarde, seus familiares mandam-no para Paris, para um certo instituto para cegos e em 1819, quando tinha por volta de 10 anos, aprendeu a ler.

Aprendeu a ler com um alfabeto de 26 letras em alto relevo, porém, as letras tinhas várias polegadas de altura, eram largas e compridas e uma pequena nota, ocupava diversos volumes e diversas páginas!

Um certo dia, quando das férias do Instituto, ao visitar sua família, confidenciou ao seu pai em particular: ": "- Os cegos são as pessoas mais solitárias do mundo! Eu posso distinguir o som de um pássaro de outro som. Eu posso distinguir a porta da casa só pelo tato. Mas, tem tanta coisa que eu nem posso sentir e nem ouvir.

Somente livros poderão libertar os cegos mas, não há nenhum livro para os cegos lerem!"

Um certo dia, Louis está sentado num restaurante com um amigo que lia o jornal para ele. O amigo leu o artigo a respeito de um francês, Charles Barbier de la Serre, Capitão de Artilharia do exército de Louis XIII, que devido as dificuldades encontradas na transmissão de ordens durante a noite (em batalha, é claro), elaborou um sistema de escrever que ele podia usar no escuro.

Ele o chamava "escrita noturna", o capitão usava pontos e traços. Os pontos e traços eram em alto relevo, os quais combinados, permitiam aos comandados, decifrar ordens militares através do tato.

Barbier pensou então, que seu sistema poderia chegar a ser utilizado para pessoas cegas. Transformou-o então num sistema

de escrita para cegos ao qual denominou "Grafica sonona". O método de Barbier, apesar de considerado complicado foi adorado na Instituição como "método auxiliar de ensino".

Quando Louis ouviu falar nisso, ficou entusiasmado. Ele começou então a falar alto e chorar.

"Por favor, Louis", disse seu amigo " O que aconteceu? Todos estão olhando para você!"

E Louis respondeu: "Pelo menos eu encontrarei uma resposta para o problema dos cegos", disse. Agora podem os cegos se libertar. Já imaginando, acredita-se que já tinha algo em mente para elaborar.

Foi assim, que aos 15 anos de idade, inventou o "Alfabeto Braille", semelhante ao que se usa hoje, um sistema simples em que usava 6 buracos dentro de um pequeno espaço.

Com esses 6 buracos dentro deste espaço, ele pôde fazer 63 combinações diferentes. Cada combinação indicava uma letra do alfabeto ou uma palavra. Havia também combinações para indicar os sinais de pontuação.

Sua saúde era bastante deficiente, pois aos 26 anos contraiu tuberculose. Apesar disso, escreveu: "Novo método para Representação por Sinais de Formas de Letras, Mapas, Figuras Geométricas, Símbolo Musicais, para uso de Cegos".

Um dia, um garoto cego de nascença tocou muito bem para uma grande audiência. Todo mundo que estava presente, ficou muito satisfeito. Então, o garoto levantou-se e disse que as pessoas não deviam agradecer a ele, por tocar bem e sim agradecer a Louis Braille. "Foi Louis Braille", disse ele, " que tornou possível que lesse a música e tocasse piano." Disse ainda que Louis Braille era um homem muito doente e acrescentou

que estava quase a morrer, subitamente muitas pessoas ficaram interessados por Louis Braille, jornais escreveram artigos sobre ele.

O governo também ficou interessado no seu sistema de leitura para os cegos alguns amigos foram à sua casa vê-lo. Ele estava no leito. Emocionando, ele chorava!

Perguntaram-lhe, então seus amigos: "Louis o que está acontecendo?" e começou a chorar, dizendo: "É a terceira vez na minha vida que choro: a primeira quando fiquei cego; a segunda quando ouvi falar na escrita noturna e agora que eu sei que minha vida não foi um fracasso".

Em Dezembro de 1851, com 42 anos, sofreu uma recaída da doença, e recolheu-se ao leito, e veio a falecer no dia 6 de Janeiro de 1852, dois dias após o seu aniversário de 43 anos,

confiante em que seu trabalho não tinha sido em vão.

ABAIXO O ALFABETO BRAILLE:

-* **Helen Adams Keller,** nascida em 27 de junho de 1880 em Tuscumbia, Alabama, descendente de tradicional família do Sul dos Estados Unidos, filha do Capitão Arthur Keller, Prefeito de Alabama do Norte em 1885, é a história de uma criança que aos dezoito meses de idade ficou cega e surda subitamente, devido a uma doença que foi diagnosticada naquela época como febre cerebral, sendo provável que tenha sido escarlatina, e de sua luta árdua e vitoriosa para se integrar na sociedade, tornando-se além de célebre escritora, filosofa e conferencista, uma personagem famosa pelo trabalho incessante que desenvolveu para o bem estar das pessoas portadoras de deficiências.

O NOSSO ONZE NÃO VIRÁ?!

Talvez ocorra até o final dos meus dias, desastres e ataques semelhantes, mas, iguais àqueles ocorridos em 11 de setembro de 2001, nos Estados Unidos e o Tsunami, ocorrido no Japão em 11 de março de 2011, mas, vai ser difícil!

No caso, dos ataques coordenados contra o "World Trade Center", às "Torres Gêmeas", o Pentâgono e a derrubada de outro avião, simultaneamente nos EUA, se ocorresse num filme em Hollywood, qualquer um acharia exagero demais. No entanto, foi realidade, milhares de pessoas ali perderam a vida. Muitos, nem se deram conta do que aconteceu. Estavam trbalhando, no momento seguinte, viraram cadáveres. Foi terrível!

Porém, dez anos depois, no Japão, é certo que nesse caso, fora um fenômeno típico devido ter sido originado de causas Naturais, mas, englobou destruição, mortes, violência, prejuízo e desespero, etc., sob todos os aspectos superou em calamidade o que ocorreu nos EUA. (Eu, sugiro, que deem uma olhadinha para ver e sentir ao que estou me referindo).

Fica provado e comprovado ali (no Japão), que se a Natureza, realmente se rebelar, destrói fácil a humanidade, acaba facilmente com o mundo!

Porém, à exemplo do que ocorreu na Segunda Guerra Mundial, onde suas cidades Hiroshima e Nagasaki, se soergueram das cinzas, apesar de para sempre restar sequelas em seus habitantes (infelizmente), o Japão, mais uma vez, superou o Tsunami e ressurgiu ainda mais forte, inacreditavelmente, toda aquela

sequencia de ondas verdadeiramente gigantestas, não destruiu a fé daquele povo, a coragem daquela gente... no entanto, em outros países, parece que...

Nada acontece de tão grave!

Aqui no Brasil, por exemplo, duas pequenas tragédias enfrentamos: a fome (de Norte a Sul, de Leste a Oeste, devido a desigualdade social) e a corrupção!

Esta última acabou se arraigando na cultura desse país!

Por exemplo. Em qualquer país da Europa, da Ásia mesmo, EUA, etc., salvo suas exceções, (é claro, que tem), o trabalhador, que exerce suas funções na iniciativa pública ou privada, se sente feliz com o que ganha. (Verdade que o salário mínimo deles, ao contrário do que insiste em afirmar desde alguns anos aqui

no Brasil, Fernando Henrique Cardoso, que o "mínimo" brasileiro subiu muito, o que é uma mentira deslavada.) Ou seja, eles realmente, ganham, por seus esforços e são reconhecidos por sua condição de trabalhador!

Muito satisfeitos, não almejam ficar milionários, já que vivem bem e não querem dar o passo maior do que suas pernas! Em suma, pouca ou quase nenhuma corrupção existe. Tem a ver com sua cultura?! Pode ser. Aqui não!

Se o sujeito ganha pouco, sonha em ganhar tão bem quanto o seu chefe. Se recebe um salário altíssimo, como um Senador, um Vereador, um Deputado, etc., (entre outras), deseja tomar o Brasil só para si. <u>Seus "sacos" para guardar propina, não tem fundo!</u>

Recordando esses episódios trágicos, acima citados, foi impossível não fazer uma espécie de comparativo. Foi difícil,

não imaginar, "cheio de uma espécie de ódio", como seria bom...

Estava aqui imaginando, um maremoto (não me pergunte como) atingir Brasilia, e sair arrastando todos aqueles Deputados, Senadores, Vereadores, Ministros, Presidente, etc., e eles gritando, tentando se agarrar em alguma coisa para sobreviver e no último instante da vida de um deles, por um acaso, estar por lá eu passando sob a cobertura de um prédio e poder, como "ato de misericórdia", pisar numa dessas mãos cheias de lama, que a todo custo, de todo jeito, tentaria escapar da intempestiva e gigantesca onda e vendo-o(s), desaparecer nas profundezas, poder gritar: "adeus, vagabundo(s)."

O "PÉ GRANDE" AMERICANO!

Em determinadas épocas, talvez por "modismo", pressa talvez, algumas sociedades, arranjam lá, determinados termos para especificar determinados assuntos. Ocorre que, mesmo não sendo necessariamente gírias, confundiriam em muito um estrangeiro, por sua colocação inusitada.

É o caso, por exemplo, do termo "sulrreal", para definir algo espetacular demais (redundância), maravilhosamente maravilhoso ou esplendido ou ao contrário, algo, extremamente patético!

E infelizmente, dada a estupidez do tema, é extamente a única palavra que consigo encontrar para definir o comportamento dos americanos, em relação a um personagem, que insistem em criar e manter viva

sua pretensa existência a todo custo, o tal do "pé grande!"

É sim, simplesmente, "sulrreal" como pode, um povo, até então, os mais bem desenvolvidos e instruídos desse mundo, insistem em manter viva ideia, que nem os brasileiros, mais crédulos, talvez, acreditariam?! Destituída de todo e qualquer comprometimento científico?!

E o negócio (para eles) é sério!

Entevistam pessoas, algumas dão emocionados testemunhos, programam expedições, destacam pessoas com conhecimento "profundo", somente para sair à caça do "bicho", segundo eles, meio homem, meio macaco!

É verdade que aqui no Brasil, há alguns atrás, o apresentador de televisão, o Sr. Augusto Liberato, lançou à moda do "Chupa

Cabras!" Outrossim, com o passar do tempo, foi caindo no esquecimento tal especulação, dada a total falta de qualquer comprovação científica, e lá (nos EUA), também sem qualquer comprovação, gastam dinheiro, abrem investigação, para encontrar um personagem que somente existe na ficção sem levarem em consideração o quanto ridículo passam a ser!

Fato é que, mentes propensas a enxergar o que não existe, verão muitas coisas(?!) Tanto é assim, que o tal do "pé grande", fá fora visto diversas vezes, lá em parques famosos, nas montanhas, no "Great Cannyon", até no Parque do Urso "Ze Colméia", o "Yellowstone!"

A crença está de tal forma arraigada em sua cultura, que eles conversam de tal bicho, como conversamos aqui nos políticos corruptos!

Mas, na verdade, o "pé grande", está para eles em realidade, o quanto está para o nosso atual presidente, honestidade, dignidade, etc., ou seja, inexiste, nunca existiu, é lenda!

O PREÇO DE CADA PALAVRA!

Cada um vale pelo que tem e não pelo que é!

Todo o antagonismo contrário, soa comum, somente entre a comunidade de filósofos e visionários!

Toda sociedade em uma só voz, clama: o importante é o que se é!

Mentira!

Falam isso para convencer a si mesmo que pensam exatamente o contrário, mas, é assim que levam adiante suas falta se veracidade, porque eles mesmos sabem, que cada um ale pelo que tem!

Se o sujeito tem dez milhões de dólares na conta corrente para uso pessoal e

outros, todo seu comportamento é diferente, assim como todo o tratamento que recebe!

A justiça é igual para todos: isso não é verdade!

Ela é diferente na medida em que a quantia que se tem, diminui ou aumenta, é claro, sem entrar em maiores detalhes!

Mas, uma coisa é certa, para quem está com o saldo negativo, vai sentir o peso da lei, da justiça, a discriminação da sociedade e o ódio dos seus iguais, vai gritar e ninguém vai ouvir, vai perguntar e ninguém vai responder, etc., até compreender sua importância no mundo: nenhuma!!

Contudo, apesar de toda a aparência em contrário, tudo é ilusão, porque se não fosse isso, os seres "desprovidos" estariam "prejudicados", duas vezes e isso, para bom entendedor é o suficiente!

Há ainda outro agravante: o dinheiro e o poder trazem contatos, bajuladores, aduladores e não verdadeiros amigos. Rico, só pode ser amigo de rico, mesmo assim, salvo as restrições de suas fortunas!

O sujeito com uma quantia suficiente, pode comprar muitas coisas, mas, não conseguirá: ser de fato melhor do que é; não conseguirá ser de fato mais inteligente; não conseguirá ser mais feliz (e nem mandar buscar como normalmente se diz), não encontrará a cura de sua doença, talvez minimize e prolongue uma vida, mas, dessa terá que partir!

É verdade que o tamanho da fortuna que se tem, estabelece o valor de cada palavra, desde que existe o nascimento e a morte, tudo isso, se não for devidamente equilibrado com a consciência de que ninguém é melhor do que ninguém e o respeito ao próximo deve ser o limitador de todas as emoções, de nada valerá

nem mesmo a importância que se dá ao que se tem!

O PRECONCEITO DO PELÉ!

Por esses dias, você deve ter observado, o sr. Edson Arantes do Nascimento, conhecido por "Pelé", o "rei do futebol", posando numa fotografia ao lado de algumas autoridades, denominadas político partidárias!

Por conta de problemas nas pernas, aliás, já não era sem tempo, (ou seja, a idade chega, não é?) Pelé caminha numa cadeira de rodas, pelo menos temporariamente, isso, de maneira nenhuma, o impediu de ligar as mãos aos outros homens e festejar "sei lá o que!" Como se estivesse conquistado mais uma Copa do Mundo. Para o Pelé, pouco importa o que vai ser comemorado, contanto, que ele esteja rodeados de pessoas de tez clara!

A verdade "nua e crua" é a seguinte: Edson Arantes do Nascimento, o Pelé, nunca aceitou sua condição de negro e isso é fato. Há muitos anos atrás, instado a se manifestar sobre o assunto que de uma certa maneira envolvia etnias, não teve dúvidas, recusou-se a falar, se limitando a dizer taxativamente: "não sou preto, sou colered!" Ora, se o Pelé, não é preto, é "colored", eu sou "olhos azuis".

O que acontece, no entanto, com o Pelé, é o que ocorre com todos aqueles que tem dinheiro e "status": parcimonia, parcialidade e protecionismo por parte da sociedade, não se mostra a realidade e quem verdadeiramente são!

E qual é a realidade?

A realidade, é que tem "sofrido" muito o "rei!"

Nunca aceitou sua condição de negro, nunca quis se envolver em questões similares, não por dignidade, mas por covardia, casou-se com mulheres brancas, tentando a todo custo conseguir uma "prole branca", mas, o máximo que conseguiu foi alguns afro-brasileiros, no máximo, "pardos!" Renegou a própria filha (que era sua cara), esta, morreu sem ser reconhecida e esse homem "corre o mundo", posando de herói e defensor das igualdades sociais!

Na fotografia acima mencionada, duas figuras macabras se destacavam, mas, para o Pelé, pouco importa, contanto, que sejam brancos, conquanto não tem ideais, objetivos éticos ou nobres preceitos morais que lhe dê força de caráter, tratava-se nada mais nada menos do que Geraldo Alckmin e João Dória Jr., respectivamente "criador" e "criatura!" Um

querendo engolir outro, verdadeira luta de "cobra engolindo cobra!"

Ali está ele, preto como piche, ostentando a bandeira da igualdade, onde só ele vê a justiça e perfeita distribuição de renda, que para ele, tanto faz! Se não fosse o futebol, o Edson Arantes do Nascimento, não passaria de um negrinho prepotente, orgulhoso e displiscente, disposto a qualquer coisa para conseguir algum destaque e nessa ótica, com esse anseio sem qualidades e nem poder intelectual para isso, teria sorte se passasse seus últimos dias livre, leve e solto!

Se o homem e a mulher não aceitam a doença que tem, difícil encontrar a cura, com efeito, quem não aceita sua posição no tempo e no espaço, jamais encontrará a paz!

E infelizmente para ele não tem mais jeito. Burro velho...

Ao contrário, Morgan Freeman, Martin Luther King Jr., Nelson Mandela, Pixinguinha, Jesse Owens, etc., aceitaram sua condição e viveram e sobreviveram normalmente. Suas vidas, apesar dos percalços, transcorreram! Se não foram felizes, pelos menos foram homens, lutaram e lutam, ainda que sem ostentar nenhuma bandeira, pelo direito ao trabalho e a dignidade humana!

Nunca simpatizei muito com o Pelé, mas, nessa fotografia, fecha com chave de ouro, sua passagem de fama e mediocridade como pessoa nesse mundo. Seu péssimo inglês, deixa claro, que até um chipanzé, se bem doutrinado e educado, falaria muito melhor do que ele!

Numa palavra: patético!

Em outras palavras: sou preto sem preconceito e só!

Talvez, na humanidade, Pelé, seja o único negro que odeia seu semelhante negro. Toda manhã acorda e quando olha no espelho, antes de sair para algum lugar, de si para si mesmo declara: "te odeio preto!!!"

O "PRETINHO" DA VEZ!

A sociedade (brasileira) , tem por hábito, de vez em quando, de quando em vez, "eleger" um espécie de "negrinho de estimação", o qual faz às vezes do "pretinho da vez", haja vista o cargo do ocupante do "titular da pasta" dos pretos complacentes, já está desde décadas, sendo desempenhado por aquele moço, cuja filha, que era sua cara e não reconheceu, morrera as suas portas, sem sequer lhe dá a satisfação de ter sido, pelo menos chamada de: "filha". O que era tudo que ela queria e não a fortuna que ele, conquistou, chutando...

Com efeito a indústria do entretenimento como um todo, sabendo de antemão, da posição parcial e comprometedora do Edson em relação a população negra em benefício da outra população, que preferem adotar postura branda, pois, segundo dizem, fez muito pelo Brasil. Que seja!

Então, surgiu um outro indivíduo, menos conhecido, menos comprometido, que coube perfeitamente bem, para desempenhar uma propaganda de não discriminação, porém, muito a quem da realidade do dia a dia!

Enfim, cortejado e paparicado, o descendente direto da raça discriminada, chega mesmo a acreditar que é o "cara!"

Me refiro mais particularmente no meio televisivo!

Geralmente, no meio da comunicação, devido lidar, com pessoas altamente instruídas, o "respeito é bastante" evidente. Tanto quanto para com outras classes que chamam de "minorias!"

Ocorre que para atuar na frente das câmeras, aquele mesmo ser

extremamente bem respeitado nos bastidores, , numa novela por exemplo, aqui no Brasil, interpretará (será) ou bandido, ou mordomo, trabalhador braçal, pedreiro, serralheiro, mecânico, etc., Ator principal da trama? Nem pensar! E muito recentemente, tem interpretado o papel de "travesti", como vai interpretar o sr. Lázaro Ramos!

É possível sim, trabalhar num meio cretino e hipócrita, sem ter que se tornar um boçal ou o "bobo da corte", como trabalha , por exemplo, Milton Gonçalves. Tem sua postura, tem seu histórico. Não serve para ser o "domesticado!"

Consequentemente, o "pretinho" passando por essa condição (de paparicação, elogios, etc.,), chega mesmo a duvidar se existe racismo no Brasil, discriminação e até vai esquecer que o Brasil, foi o último país a acabar com a Escravidão no passado e por essas e por outras, pelas coisas ilícitas, correrem por

"baixo do pano" deu-se início ao reinado da "corrupção" que perdura até hoje no país!

Com tanta mordomia, chega a acreditar que é um excelente profissional e está atuando no meio porque é "special" e graças ao seu talento chegou tão alto e vai permanecer no topo, quando na verdade, ele somente faz parte de uma espécie de jogo, cujas cartas já estão previamente marcadas. Sendo assim, ele preto, fazendo propaganda de carros do ano, interagindo no meio da sociedade, está somente indo exatamente, onde, os figurões querem que ele vá. Depois disso, como brincava num passado não muito distante, com meus iguais, em tom de sátira, como que lhe dirão: "volta, negão, pra senzala!"

O Pelé também não tem culpa! Naturalmente, covarde e muito bem estabelecido, por que vai se preocupar com um problema, que segundo ele, não lhe diz respeito?!

Mesmo porque, pela perspecácia e raciocínio que possui, já fez muito em andar e falar!

Lázaro Ramos, esteve outro dia, numa feira de livro lá em Paraty/RJ, onde no meio de dezenas e dezenas de escritores, foi escolhido o melhor escritor do evento! Por que? Porque tinha que ser! A Globo estava por tras para o eleger!

Pode ser que até o final de seus dias na Terra, não se dê conta disso, mas, se o perceber vai ficar bastante decepcionado e perceberá sim, que somente foi usado!

O PROBLEMA NÃO É SAIR DA COMUNIDADE!

O problema é tirar a comunidade de si(?!)

Em bom Português?

Me permitem a grosseria?!

Uma vez "favelado", favelado sempre!

Mas o linguajar de certas pessoas, sua maneira de agir quando são submetidos a determinado estresse, ratifica amplamente esse ponto de vista!

Se o indivíduo não alcançou a educação deveras necessária, se alcançou somente a riqueza sem as lições das boas etiquetas, vai dar muitos vexames e o pior: nem vai se dar conta disso, pois, no seu arcaico ponto de vista, tudo é muito normal!

Tudo muito normal: (para eles) falar palavrões em todas as circunstâncias, falar de futebol em hora inapropriada, brincar com o semelhante com as mãos e como eu disse, em muitas comuns ocasiões, vão rolar no chão, se esbofeteando!

Observe-se por exemplo, os jogadores de futebol brasileiros. Ricos, no seu entendimento, não devem satisfação a ninguém e nem precisam da sociedade, razão pela qual, não se instruem, não se educam, só pensam em gastar as fortunas que recebem como salários e conquistar as mulheres bonitas, acreditando, que realmente são amados por elas!

Testados em seu orgulho e em sua vaidade, perdem completamente as estribeiras e partem para o ataque, não perdoam ninguém e viram verdadeiros monstros violentos!

Um exemplo disso, o pai do Neymar!

O rapaz, apesar de tudo,(festas, mulheres, bebidas, gastos), até que é comportado, mas, o seu pai, hoje, chamado de empresário...

Mesmo ameaçado de ir para a prisão e pagar alta multa por outros motivos, agrediu jornalistas, lá na Espanha, sob o pretexto que estariam "roubando" a paz de seu filho!

Auxiliado por mais dois brutamontes, ricos, é claro, confiantes que, tanto aqui, quanto lá, o dinheiro fala mais alta e o poder sempre vai dominar, partiram para o ataque e bateram em pessoas, por conta da pretensa defesa dos interesses do pupilo!

Alguns, só conseguem observar novamente a vida, quando caem novamente na dura realidade. Exemplo?

O ex-goleiro Bruno do Flamengo, prestes a assinar um contrato milionário com um time da Europa, acabou se envolvendo em crime, acreditando que sairia impune. Às vezes não dá certo não é?! O dinheiro não é suficiente! Os advogados não são tão competentes! Os amigos se tornam dissidentes! É, às vezes não dá!

A verdade é que o moço, caiu na real!

De um futuro contrato milionário a um salário mínimo mensal, com direito ainda desse, pagar a pensão do filho que repudiou!

Precisava tanto?!

Vai esperar Neymar, que o papai mate alguém para você assumir sua própria vida?!

Ou tem certeza que a desgraça completa só acontece para um ou para outro favelado?!

O PROFETA DO PODER! (Aquisitivo)

"Pois aparecerão falsos cristos e falsos profetas que realizarão grandes sinais e maravilhas para, se possível, enganar até os eleitos" (Mateus 24.24).

A maneira como age e se comporta, desdenha ele completamente da Justiça Divina, não segue uma só palavra de Jesus Cristo e é seguido, por milhares de "fiéis", carentes de afeto, os quais, sem nada questionarem, dão até suas roupas íntimas para que Macedo, expanda os horizontes de seus templos, de seus canais de televisão e de sua fortuna, além dos oceanos!

Outrossim, detalhadamente observado, os VERDADEIROS profetas, há mais de dois mil anos, já previam a sua chegada, veja acima a explicação de Matheus 24.4. Desconheço particularmente, qual o milagre

pessoal que realizou para arrastar tantos incautos para as suas pregações, mas, suas multiplicações materiais, parece exercer um poder hipnotizador sobre os crentes, que seguem-no "como ovelhas para o abatedouro!" desejando sua parte no "quinhão divino", pregado por ele, é claro!

Se de maneira nenhuma pode ser qualificado como profeta de Jesus Cristo, ele e todos , (toda essa "geração" de aproveitadores de crenças semelhantes), é sem contradita, o número um! É sim, o propagador da crença comprada, da fé materializada, do poder do dinheiro acima do espírito e o desdém completo para com aqueles, que andavam pelas ruas da antiga Jerusalem, Genesaré, Caphernaum, etc. , até descalços, para levar a paz ao pobre e desconsolado.

Contudo, eu gostaria mesmo de saber que Bíblia ele leu? Onde viu que qualquer emissário divino, para levar a mensagem

ao semelhante, necessita ser MULTIMILIONÁRIO, ser dono de TRANSATLÂNTICOS, MANSÕES EM BERVELLY HILLS, ALPHAVILLE, etc?!. Não existe nem a dúvida, para se falar: "de duas uma!" Não o há! Ele é o maior dos gozadores que existe atualmente na face da Terra! Desconhece completamente as Escrituras e do que de fato entende... é de PODER, DINHEIRO, FAMA!

Mas, se pensa que é muito esperto, se engana, não passa de um grande ignorante e o futuro de sua crença e dua igreja já está traçado, assim como o seu próprio futuro!

O "Rei" de todos proclamava: não ter um travesseiro para recostar sua cabeça; a vida de uma pessoa não depende dos bens que ela possui; mais fácil um camelo passar pelo fundo de uma agulha do que um rico entrar no reino dos céus; não se pode amar a Deus e a mamon... no entanto, tudo isso "passou de

largo no livro de estudo do ilustríssimo senhor pastor multimilionário Edir Macedo!"

Não contente com o poder que já usufrui, de que é possuidor, vem agora com um filme intitulado: "Nada a Perder!" O qual, só ao ouvir o nome, me causa repulsa... aliás, como tudo aquilo que parte desse senhor, que se acha acima do bem e do mal e no direito de distorcer as palavras dos profetas, para adaptá-las ao seu interesse e a sua maneira de ser e de ver o mundo!

O QUE EU SEI; O QUE EU POSSO; O QUE EU PRECISO E O QUE QUERO...

O pouco que sei foi aprendido nas experiências da vida, folheando um ou outro livro, seguindo esse ou aquele comportamento, fazendo dessa ao invés daquela maneira e finalmente, após inúmeros tropeços aprendi algumas coisas!

Nessas breves leituras, aprendi num texto evangélico que: "tudo eu posso, mas, nem tudo me convém!" (Paulo)

Em contrapartida, a última palavra da frase entra em conflito com tudo que sei!

E o que de importante eu sei?

Eu sei principalmente que a vida é passageira, no entanto, me vejo apegado a tantas paixões humanas, que às vezes me envergonho!

Eu sei que toda desigualdade social, sexual, preconceito racial, etc., só existe

plenamente no contexto humano, que ao meu ver é tão importante, o quanto jornal de ontem!

Eu sei que a vida não começa no berço e não acaba no túmulo como a grande maioria ainda pensa!

Mas, inexplicavelmente, vez ou outra sou surpreendido com as manifestações do ego, que me deixa embaraçado!

Eu sei que o que eu preciso para sobreviver, poderia se resumir, em ter onde trabalhar e ter onde morar e ter algo para comer, mas, o "velho e ultrapassado" desejo de ter, põe muitas vezes em "xeque" minhas crenças!

Além de uma norma de conduta, talvez escrita, alguns seres humanos precisariam de um incentivo maior, para se manter focado, talvez muito dinheiro, boas casas, bons carros, boas mulheres...

Isso é o que algum ser humano quer, ao invés disso: pobreza, solidão, pouquíssimo dinheiro e nem mesmo um cavalo "pé duro", para transportar o "corpicho", vem em resposta aos grandes anseio!

Isso, (uma modesta vida) "tecnicamente", seria o que se precisaria para viver uma vida melhor, futuramente... mas, aquele velho desejo ardente, de desfilar de ser melhor e diferente, faz muitos seres, caírem vergonhosamente, quando o assunto é desprendimento, renúncia e paciência!

Mas, a dura realidade é uma só: ninguém é Deus!

Ninguém é dono do próprio destino: um dia, todo mundo chega e um dia todo mundo vai!

Outra verdade é a seguinte: o desapego material, caminha inversamente

proporcional a fortuna que se adquire e que se tem, ou seja, na grande maioria, quanto mais rico, mais sovina, quanto mais tem mais se quer ter, quanto mais conquistas, mais desejos, até ser surpreendido na hora do almoço(!)

O QUE FICA NESSA VIDA E O QUE A MORTE NÃO LEVA!

Não existe nada sobre a face dessa Terra que atinja tão abruptamente o ser humano, de todas as classes, de todas as etnias, de todas as idades, nacionalidades, crenças, etc., do que a morte!

É verdade, que muitas crenças, "tentam", preparar os seres para essa data fatídica, mas, na verdade, tudo que conseguem fazer é minimizar um pouco o drama e trazer uma simples réstia de esperança aos corações estralhados pela dor da partida dos entes queridos!

Sob esse aspecto é incrível observar como as mães, irmãs, parentes de um modo geral de "mal feitores", são tão ou muito mais preocupados com seus entes (que também tiraram vidas, roubaram, deram golpes), que o cômputo

das pessoas comuns, provando com isso, que o golpe da morte, atinge também os desprovidos de senso de proporção e respeito para com a sociedade em geral... mas, não importa, o que importa é que o trauma deixado pelo fator morte é quase asfixiante para todos que o suportaram!

Uma dor intensa "aperta" o peito das almas trôpegas que ficaram, clamando ao Universo, uma IMPOSSÍVEL segunda chance nessa vida, para os que seriam seus e agora "aparentemente", não o são!

Lábios que riam conosco, pernas que corriam juntas, unidas para sempre no esquife mortuário para sempre!

Mãos calorosas que apertavam as nossas, completamente gélidas!

É sim, uma experiência tétrica!

Uma religião, uma crença, uma esperança, etc., posteriormente pode ser de alguma serventia, mas, nesse trágico e passageiro momento, nada ameniza a dor... é no entanto, uma espécie de obrigação da humanidade: rir, quando um ente querido chega ao mundo; chorar, quando um outro ente, parte para o "outro!"

Sendo assim, lá se foi meu pai, minha mãe, minhas avós, avôs, inimigos e logicamente, meus melhores amigos!

Acreditei! Um dia acreditei sim, que após todo aquele drama e dor suportada, para sempre os esqueceria... ledo engano!

Quanto mais me aproximo da morte, com o aumento da idade sobre os meus ombros, mais sinto saudade deles!

No entanto, prova claramente, que somente parte de seu objetivo a morte conquistou: levou suas almas, levou os seus

corpos, mas, restou para sempre a lembrança, as recordações de coisas boas e coisas ruins que passamos juntos e com o passar do tempo, essas espécies de recordações, se tornam ainda mais claras, ainda mais vivas, como se dissessem: "nunca esqueça da amizade que um dia tivemos, dos momentos maravilhos e dolorosos que passamos juntos e se prepare, porque embora acredite no inverso (nunca morrer), viremos acompanha-lo na saída da Terra e na entrada do novo mundo, um dia!!!"

Adeus, não!

Até daqui a pouco!

O QUE SIGNIFICA CORRER!

A USAIN BOLT – O RAIO!

Longe estar de ser esse esporte desesperador, que querem fazer crer, esses senhores, que ao meio dia, num Sol à pino de 40 graus, passam arrastando seus corpanzis, couro cabeludo desnudo, uma garrafa em uma das mãos, parecendo que a qualquer segundo, irão infartar e parte dessas vezes, isso, de fato acontece, etc, não! Correr não é isso e nem tão complicado!

Nem tão fácil, o quanto querem fazer parecer esses quenianos, os quais, do alto de suas esguias estaturas e protótipos de superatletas (Paul Tergart, por exemplo), deslizam sobre o solo a DOIS MINUTOS E QUARENTA SEGUNDOS por cada quilômetro percorridos para uma corrida de 10 quilômetros, por exemplo! Não,

isso é uma exgero para os seres meramente mortais!

Um meio termo faz-se necessário, mas, a verdade é: ou a ama ou a odeia!

Tenho oito irmãos, nunca sequer pensaram em ter acesso a tal prática e nem a caminhada!

Antes de mais nada: corrida, é sim, filosofia de vida!

O meio termo é, praticar de acordo com os próprios limites, em horários compatíveis com a necessidade do corpo de se manter hidratado e respeitar sempre os sinais do próprio dele para evitar tragédias!

Contudo, somente passados quase 30 anos, pude observar que a corrida, mudou completamente minha vida!

Conheci grandes amigas, amigos e foi nesse meio que encontrei os meus dois melhores amigos corredores que me acompanharam parte da existência, até quando foram "para a linha de chegada", antes de mim!

Por um longo período de tempo, minha vida gerou basicamente em torno da prática e posso positivamente afirmar: só ganhei!

Adquiri hábitos saudáveis, consegui manter a força para resistir ao cigarro (faz 34 anos que não fumo), consegui dezenas de medalhas, etc., isso sem falar do bem estar que se tornava, cada maravilhoso treino em local arborizado com pessoas focadas no mesmo objetivo! É divinal!

Embora seja de uma modalidade diferente (corrida de velocidade, também praticada entre os corredores de fundo

para adquirir resistência), pela disciplina, dedicação, que chega mesmo a exaustão, Bolt, é exemplo de superação, desde seu protótipo até sua enigmática estabilização de passadas progressivas nos 100 metros razos até a conretização de sua vitória! Protótipo, porque não seria o perfil ideal para corredores dessa modalidade, onde predomina, os mais atarracados, fortes, com fortes explosões, etc., ele modificou isso pela própria ação natural de sua corrida!

Erram seus técnidos, contudo, quando dizem que Bold, é um fenômeno! De fato, ele veio com um biotipo físico privilegiado, não sei se para correr os 100, mas, veio, porém, o seu trabalho duro, sua dedicação, seu esforço, disciplina, etc., coloca por terra essa teoria dele ser apenas um fenômeno e ratifica parte da Teoria de Albert Einstein, quando disse

que seu trabalho quando concretizado devia-se a: "99% de transpiração e 1% de inspiração!"

Agora, quem não se interessa por corrida, nem caminhada existe alguns esportes que pode substituí-los perfeitamente: pocker e "curlie!"

Impossível não encerrar com uma frase daquele que foi um dos grandes ícones e divulgadores da corrida de rua pelo mundo, James F. Fix ou simplesmente "Jim Fix": "você correr, não é o fato de fazer algo que ninguém poderá fazer e sim, fazer algo que qualquer um pode fazer, mas, que a maioria jamais fará!"

Embora pude perceber ao longo dos anos, isso ter mudado, mas, para alguns, inclusive meus "brothers", vale assertiva do escritor/corredor!

O QUE TORNA UM HOMEM BELO CHARMOSO E ESPECIAL?!

A alta estatura, a douta cultura e sua polidez?

Com certeza não...

Sua maneira de falar, o jeito de se portar, sua forma de se expressar?!

Não, também não!

Sua religião, sua extrema devoção ou sua extensa erudição?! Não!

Enfim, não é privilégio somente das mulheres valorizar tão somente os bens materiais, a sociedade também exige isso!

É lindo dizer, que um homem e uma mulher valem pelo que são e não pelo que tem... mas, no dia a dia, a coisa não é assim, falácia!

Em qualquer parte do mundo, seja, no Japão ou em qualquer outro confim, vale mais quem tem "dimdim!"

Eis a beleza do homem: seus carros, suas casas, suas contas bancárias, enfim!

A beleza do homem surge a partir do instante em que do seu bolso, de sua carteira, deixa transparecer notas de dólares, de Euros, de Libras...

Seu charme, a partir do momento, que joga sobre um balcão, um cartão de crédito, black!

Todo o resto, é hipocrisia, mentira e fantasia!

O último exemplo que me vem a mente e demonstra bem esse caso é o do "ancião" Michel Temer!

Quando as mulheres comentam que ele é charmoso, como geralmente fazem, já estão sendo influenciadas pelo pretenso poder que ele tem, o dinheiro que possui e a influência que exerce, independente do seu caráter, que o diga, sua "apaixonada" esposa!

Por que muitas moças incautas, preferem o "amor bandido" do que um amor comum?! (ou seja, optam pelo crime em detrimento de uma vida honesta).

Porque, além da pretensa segurança que pode lhe dar um "traficante", por exemplo, um ladrão de banco, etc., ainda contam com aquilo que fascinam em grande parte as mulheres: se associar a "caras" que vivem perigosamente! (e morrem assim!)

Em suma, nem toda mulher aprecia somente o que um homem tem para poder ficar consigo, mas, quase todas elas, preferem um homem de GRANDES posses para poder se apaixonar!

Isso não é crime, faz parte dos ensinamentos apreendidos, faz parte da natureza feminina!

O REAL E O IMAGINÁRIO!

(fato verídico)

Depois de muito tentar e "movimentar seus contatos'" (do livro "Hei de Vencer", professor Artur Hidel), ele conseguiu finalmente, uma oportunidade de conversar com o grande poeta E DESEJAVA COM CERTEZA, lhe mostrar algum dos seus poemas também!

Foi até o local antecipadamente escolhido POR UM ANFITRIÃO, COINCIDENTEMENTE, POSSUIDOR DE AMIZADE ENTRE AMBOS, local esse que lhe trouxe, péssima impressão, em vista das pessoas que por ali passavam, das que se encontravam e o cheiro talvez também não muito agradável!

Mas, pelo futuro encontro e pela nobre conversa que com certeza seria desenvolvida, valeria à pena qualquer esforço e

sem dúvida as "nobres" etiquetas que o Poeta Olavo Bilac lhe traria, apagaria toda aquela má impressão inicial e tudo o mais faria sentido!

Aguardou...

Nesse ínterim, "tempo vazio", mente dispersa, sua visão, foi ter com um grupo de rapazes que conversavam a alguma distância animadamente, porém, o que ele conseguira ouvir em destaque, E QUE O DEIXARA ESTUPEFATO, FORAM os palavrões, que soavam e envergonhariam qualquer donzela que por ali entrasse e não foi sem muito esforço, que A custo se controlou para não chamar a atenção dos moços!

Foi nesse momento que um desses indivíduos mostrARA-SE SER, o mais pervertido, o mais "boca suja" e instintivamente despertou ainda mais o seu ódio por aquele sujeito completamente mal educado e sem maneiras,

RAZÃO PELA QUAL, aguardaria mais alguns minutos, a pessoa que proporcionara tal encontro que também estaria presente, para ir embora, haja vista o poeta, PELO QUE PARECIA E CAMINHAR DAS HORAS, HAVIA "dado cano!"

Pouco depois, o chamado anfitrião entrou, ele Artur, foi ter imediatamente com ele: "eu já estava de saída, estava só lhe aguardando para me despedir!"

Aquele, abriu-lhe um sorriso e disse: "que, você não o reconheceu?!"

Foram até a mesa, onde se encontravam os jovens "pervertidos" (NO ENTENDIMENTO DELE, À ÉPOCA, VAI SABER!) e justamente aquele QUE vociferara ANTES, animadamente alguMAS pilhérias e alguns palavrões, feições normais, óculos PRETOS e apresentou: "Artur Ridel, eis, Olavo Bilac!"

A partir dali, ele aprendeu a não julgar as pessoas nem pela aparência, nem pelo linguajar, nem pela crença e nem pela cor da pele!

Aprendeu que atrás de uma boca que emite palavrões, pode existir uma mente brilhante que vai comover multidões e entre a realidade que se quer e o imaginário que se deseja, há uma grande diferença e exemplo disso e de sua genialidade, eis o maravilhoso soneto de autoria de Bilac, ELE dos maiores poetas que passaram por AQUI!

Olavo Bilac: Ouvir Estrelas "Ora (direis) ouvir...

Ouvir Estrelas

"Ora (direis) ouvir estrelas! Certo,
Perdeste o senso!" E eu vos direi, no entanto,
Que, para ouvi-las, muitas vezes desperto
E abro as janelas, pálido de espanto...

E conversamos toda a noite,
Enquanto a Via Láctea, como um pálio aberto,
Cintila. E, ao vir do sol, saudoso e em pranto,
Inda as procuro pelo céu deserto.

Direis agora: "Tresloucado amigo!
Que conversas com elas? Que sentido
Tem o que dizem, quando estão contigo? "

E eu vos direi: "Amai para entendê-las!
Pois só quem ama pode ter ouvido
Capaz de ouvir e de entender estrelas".

O REPÓRTER E O PASTOR!

Tema gravíssimo, abordado por uma rede de televisão portuguesa, acusando a igreja denominada IURD, ou seja, Igreja Universal do Reino de Deus, de Tráfico de Crianças, a princípio portuguesas, mas, com possibilidade de crianças de outras nacionalidades serem vítimas, inclusive, as brasileiras!

Contudo, nada parece abalar a "fé"(?!), dessas criaturas, conduzidas por seu líder máximo, simplesmente a lugar nenhum, porque acredite: para o reino dos céus, definitivamente não o é!

Um repórter de televisão brasileira, justamente revoltado com mais esse disparate praticado por tal igreja, dizendo-se indignado, porém, segundo ele, se não fosse ateu, desqualificaria ainda mais essa seita, que ele acredita ser cristã! Pelo menos assim, a denomina!

Posições antagônicas, do repórter e da igreja, nenhuma delas, ao que parece, está com a verdade! Pelo menos no que diz respeito a falar do bem!

O repórter confunde completamente as coisas , quando diz que essa seita, representa a palavra de Jesus aqui na Terra e fala sobre o reino de Deus no céu. Nem uma coisa e nem outra. Eles falam por si próprios, falam mais em nome do dinheiro, da aparência física, confundem a cabeça fraca dos seus fracos fiéis e acreditam possuir a posse de toda a verdade!

Por outro lado, como é possível, um homem esclarecido, com o discernimento (pelo menos, assim, acreditamos) de um repórter de televisão, vir a público, desclarar sua total incredulidade para com as Forças Universais, em Jesus, aos verdadeiros profetas! É um absurdo!

Essa postura é, antes de mais nada a simples manifestação do orgulho, da prepotência, do egoísmo, etc., de um pobre ser humano, que não admite haver algo superior a si próprio até... a "primeira grande dor de barriga!" Ajudá-lo, a quem sabe, rever seus conceitos!

Ele não tem que acreditar em quem não representa absolutamente nada do Cristianismo: Edir Macedo, Valdemiro Santiago, Silas Malafaia, RR Soares, o falecido David Miranda, etc., ele teria que acreditar sim, naquele que trouxe a verdade ao mundo, junto com seus profetas, através das Sagradas Escrituras, mas, o orgulho é grande demais para um "homem desses" assumir, uma postura de humildade!

Pensando nessa postura do repórter, em particular, só me vem uma única imagem à mente, para servir de comparação!

Toda vez que viajo para o interior da capital, (de ônibus) tenho por hábito, observar as verdes montanhas, as árvores, os campos, os pássaros, enfim, a Natureza, a Fauna e a Flora, que se estendem ao longo da extensa Rodovia!

Fico olhando o comportamento dos cavalos e das vacas, pastando, comendo ervas, capim, o dia inteirinho. Essas, as vacas, com vantagem significativa sobre os equinos, haja vista, serem ruminantes e portadoras de dois estômagos. Comem, comem, comem. Ruminam e depois continuam seu frenesi alimentar, passando de um estômago para o outro e nada mais importa! Na chuva, no Sol à pino, lá estão elas pastando!

Com seus traseiros, voltados para as rodovias, não se dão conta que por ali passa toda espécie de tecnologias, que se tem notícia na atualidade. Veículos, máquinas,

computadores, peças para aviões, peças para satélites, etc. Vez ou outra, ali por perto, alguns helicópteros, fazem vôos razantes, boeings lá no alto, caças, etc. E nada disso, parece influenciar em coisa alguma aqueles cavalos e aquelas vacas, que continuam firmes ali, comendo, comendo, comendo!

Bilhões de Planetas no Universo, a própria Terra, oferece nos seus oceanos mistérios quase insondáveis à tecnologia (ex.: trechos com mais de 11 km de profundidade), as florestas, onde ainda são descobertas espécimes novas de plantas, de animais, etc., No espaço, anos luz separaram os Sóis mais próximos de nossa Galaxia, do nosso tão singelo Globo e o orgulhoso homem, na condição de deus, permanece em sua dureza de coração, como o centro de tudo e proclamando por aí afora, não acredito, não acredito e não acredito!

Depois, pega lá seu papelzinho e passa para o próximo tema...

O "TERROR" DA AVENIDA!

O "peixe morre pela boca" e "quem fala demais dá bom dia a cavalo" e como não tenho tendência à peixe e nem vou além do blá blá blá que é permitido, me permito sim, essa observação, pois que, ninguém se apresencou fisicamente para falar. Ninguém teve coragem bastante para dizer: "é ele!" Portanto, continua agindo tranquilamente!

A verdade é uma só. Às leis, num passado distante, promulgadas para salvaguardar os direitos individuais e favorecer os cidadãos normais, acabaram simplesmente, por favorecer quaisquer desses marginais de periferia, além dos profissionais, é claro, que se encontram lá na alta hierarquia, começando pelo chefe da Nação, o rei da hipocrisia!

05:50 horas, da manhã retorno da padaria, de onde fui comprar pães!

Ele é ágil. Ele é rápido.

Quando vi a uma certa distância, vindo em minha direção, o já conhecido "terror" da avenida. Provavelmente, me viu antes, pois, quando levantei a cabeça, quando ergui os olhos, alguns segundos depois, já mudou de direção, para a gente não se cruzar. Porque acredito que ele sabe, que eu sei, de suas façanhas!

05:50 horas, da manhã, 13 o. graus, o desgraçado não tem coragem de ir procurar um emprego, mas, tem a disposição de pular da cama, num tremendo frio e ir à avenida espreitar!

Seu alvo preferido: senhoras de idade, adolescentes incautas e moças ao celular!

Rouba, sem titubear! Está no seu "habitat natural", essa é uma de suas formas de atuar!

O "bicho" é cara de pau!

Quando não! Fica aos transeuntes, aos motoristas a mendigar... mas, numa breve distração! Ele ameaça e exibe força ou simplesmente, prefere furtar!

Mas, se for detido por esses crimes nem vai chegar a esquentar, a cadeira da Audiência de Custódia e mais ainda vai comprovar, que nesse Brasil varonil, ladrão é quem manda no pedaço e a população tem mais é que se danar! (para não falar "ferrar" – já falei)

O VERDADEIRO SENTIDO POR TRÁS DAS PALAVRAS!

Desde a primeira vez que ouvi essa frase e por alguns anos, fiquei realmente com dúvida sobre seu verdadeiro significado!

Quando entendi, anos depois, notei, quão simples e mesmo elementar trazia à tona toda aquela aparente complexidade!

Sendo assim: "antes um asno que me carregue, do que um cavalo que me derrube!", trecho de uma obra de Gil Vicente, é superficial sim na escrita e muito profunda em sua definição, podendo, ser estendida para outras áreas de atuação das pessoas, sem nenhuma objeção!

Em termos gerais, poderia significar por exemplo., alguma coisa aparentemente ruim, que pode se tornar uma coisa boa...

Ou no seu próprio significado de definição: de que adianta um belo cavalo puro sangue, se não é possível cavalgá-lo, enquanto é possível cavalgar por longo tempo e tranquilamente no dorso de um jumento sem nenhum inconveniente!

No entanto, eis o que de fato queria dizer o poeta: quem tem a coragem de escolher um asno para montar ao invés de um belo cavalo alazão?!

Ninguém!

Fala-se por aí das aparências que todo mundo diz não levar em consideração, mas, é somente o que importa, depois dos Euros, Libras, Dólares!

Existe também aquela outra famosa frase: "o que importa é o que se é e não o que se tem!" Mentira! A sociedade, um dia talvez, tenha aceitado isso, hoje, contudo, esse conceito

caiu por terra, devido ao advento dessa rápida interação e disputas, estar sempre "em primeiro plano", é o que importa... mas, nem tudo que aparenta ser maravilhoso, o é de fato, e isso é o que menos importa e no final, é o que de verdade vai atingir a todos!

Algumas vezes me deixei iludir por sentimentos, mas, hoje, apesar de tudo (ou seja, depois de tantos traumas), reconsiderei, o que não quer dizer que não vou desconsiderar amanhã, afinal de contas o ser humano, é isso...

No entanto, assistindo um vídeo que me passaram sobre o depoimento da atual "mulher desse presidente", sobre como se conheceram, fiquei estupefato com duas coisas: a "cara de pau" da moça e a ingenuidade do Temer!

Dizia ela ter sido a primeira namoradinha do presidente, diga-se de passagem com 18 aninhos e ele com quase um século de

existência e que não tinha sido paquerada, ela que mandou um e-mail, dizendo que queria estreitar a relação!

Mas, por que ela fez isso?!

Será que pelo fato do sujeito estar metido na política, juntamente com a ex-titular do cargo, a desagradável Dilma e ostentar poder?! Será que seguramente pelas inevitáveis regalias que passaria a ter, se conseguisse fazer parte do "cerimonial" de alguma maneira?!

Não! Não, tudo isso foi por amor!

Que importa se o "sujeito de baixo" já é um "de cujos" se o de cima, tem: cartões de crédito, tem a chave do banco central na mão, tem a herança do boeing deixado pelo Lula para cruzar o mundo, tem casas, apartamentos a disposição?!

Recentemente, depois de duas décadas e meia de uma pretensa amizade com um ser do sexo feminino, acreditei que esse tal de interesse material, não prevalecesse e nem criasse obstáculos as amizades... estava redundamente enganado!

A amizade acabou de forma abrupta, mas, de uma certa maneira foi muito bom, que eu pude ver muito além das aparências e avaliar friamente sim, sobre essa tal de amizade e o que descobri foi espantoso , a ponto de concluir que não perdi absolutamente nada, aliás, só ganhei!

Na verdade, toda vez que a olhava, tinha a mais clara impressão de que a beleza ali... não existia mais e se tivesse que ficar com ela, seria por piedade e quando muito pelo prazer carnal, já que , pelo espiritual seria impossível, dada sua grosseria, estreiteza de pensamentos e ignorância!

Para amar, vou deixar claro, não existe idade, mas, existe sim, idades mais apropriadas ao idílio e a fantasia, portanto, uma mulher, ainda que branca, com mais de 52 anos, já com a pele enquirquilhada, mãos enrugadas e pele morta no rosto, ficar esperando um milionário para a adotar como no caso da "moça", está forçando a barra e além do mais, mesmo um indivíduo pobre, observando a sua total ausência de beleza, iria pensar duas vezes, antes de lhe oferecer alguma coisa, além de sexo... então, seguindo o raciocínio de Gil Vicente no que toca às pessoas: antes uma puta que me entenda, do que uma pretensa dama que me despreze!

"OLHOS AZUIS!"

Como um papagaio, ele, repetiu a frase do também ex-presidente, aquele sim, referindo-se ao porquê de ter se referido daquela maneira e falado daquela forma!

Assim, falou Barak Obama comentando com Luls Inácio (logicamente, com intérprete), sobre algum fato que vinha incomodando!

Em outras palavras, falava do racismo, o assunto que em qualquer época, em qualquer país, vai gerar inimizade, contrariedade, preconceito e outros, terminando por finalizar a frase com o tal de "olhos azuis".

Um recém falecido amigo, que na verdade nem tinha os olhos azuis assim, acho que eram verdes, indiretamente corroborou ao que há tempos atrás se referia Obama!

Porque é na internet, onde, o preconceito se acirra, a discriminação se manifesta e o ódio se acentua!

As poucas palavras que pronunciava e como se diz comumente, postava, imediatamente, recebia compreensão e reciprocidade!

Frases de "efeito", é verdade, recebia imediata aprovação: "o dia está bonito!!!"; "Está chovendo hoje!"; "Hoje almocei às 12:00 horas e não às 13:00 horas!"

Por que isso?!

Por causa do preconceito!

Esse diminui proporcionalmente, à medida que a fortuna aumenta, <u>até um determinado ponto</u>, sendo assim, "Pele", é preto, Neimar, o próprio "Usain Bolt", mas, apesar disso, tem acesso a locais, onde

a maioria dos negros, nunca terá, contudo, continuam não tendo os "olhos azuis!"

O ser humano, está "programado" para dar reconhecimento: primeiramente aos mortos(?!) Sim, depois de morto, o que se falou, o que se escreveu, o que se encenou, geralmente, vale mais! O resto, bem, o resto, muito raramente, recebe o devido reconhecimento em vida e quando o dá é para perturbar a parte ofendida!

Foi assim, que como recompensa, Sócrates, foi condenado a beber o veneno letal, conhecido como cicuta, o profeta João Batista, como recompensa por seus serviços prestados a humanidade, teve sua cabeça cortada; Pedro, o discípulo, foi condenado a crucificação também, mas, de cabeça para baixo, à pedido, Galileu Galilei, que de herói não tinha grande vocação e para não ser queimado vivo, negou tudo

que pregou perante a igreja católica, Gandhi, por sua dedicação, foi assassinado em preça pública!

Nenhuma frase, nenhuma crônica, nenhuma poesia, jamais terá seu valor reconhecido, por uma sociedade, que prima pela brancura da tez, pelos olhos azuis e principalmente pelo "tamanho" dos dígitos da conta bancária!

Sendo assim, com "tantos incentivos", só me resta escrever por amor, por protesto e por dor!

Não tendo os olhos azuis, a pele alva e nem uma vultosa conta bancária, vou escrever para incomodar, para denunciar, para mostrar a aos meus pares e deixar escrito para os próximos meses, que nada vale muito a pena, somente quando se tem algum ideal!

OS LIVROS DO SARNEY!

A verdade é que, no Brasil, nada é sério!

Às Leis são cumpridas à risca em benefício somente de quem tem!

Portanto, diante desse quadro, há que se esperar toda espécie de disparate e controvérsia!

Semana passada, fui surpreendido com o anúncio do lançamento de mais um livro do ex-péssimo presidente José Sarney. Quando até então, só tinha conhecimento, ter aquela criatura lançado o tão festejado em sua família: "Marimbondos de Fogo!"

Membro da Academia Brasileira de Letras, não há que se estranhar, pois, seu vizinho de bancada é o

mundialmente conhecido e enigmático Paulo Coelho, o qual ganha rios de dinheiro, escrevendo exatamente aquilo que as pessoas querem ler e com certeza, tem grande mérito por isso!

Difícil hoje em dia, o escritor, não possuir uma "rede Social", onde publica lá seus trabalhos, onde é aplaudido, vaiado, enaltecido ou desprezado, por seus textos, contudo, N U N C A vi nada do Sr. José Sarney, mas, diz ele, estar indo para o seu 120º. Centésimo Vigésimo, livro!

Evidente que muitos romancistas, escrevem sobre mundos inacessíveis, sobre universos paralelos, batalhas medievais, céu, inferno, amor, ódio, etc., mas, em algum ponto de seus trabalhos, ainda que inconscientemente, o seu eu real, vai estar ali, dando sua contribuição... Por exemplo, Dante Aleghieri, em sua Divina Comédia, em algum momento, detecta lá sua personalidade ativa. Os Sertões, Euclides da

Cunha, em um certo momento, atua ali, narrando e descrevendo detalhes como observador! Vitor Hugo, em Os Miseráveis, William Shakeaspere, que dispensa especificações, pois, confundia-se positivamente, até malignamente com seus personagens, Volfang Von Goethe, o Poeta Alemão., etc.

Em suma, como é que esse senhor, foi lá buscar inspiração para escrever tanto, se não vive a realidade do povo brasileiro e em seu Estado, aliás, onde é mais temido do que respeitado?! Como é possível, ele escrever tanto, tendo sido um dos piores presidentes (atrás, é verdade, da Dilma e do Temer) que o Brasil, já possuiu?!

Só posso chegar a uma trágica conclusão: padece de um daqueles distúrbios de natureza psíquica: ou é esquisofrênico (padece de múltiplas personalidades), ou é psicopata ou sociopata, ou

seja, destituído de sentimentos e respeito ao próximo, acredita ser muito mais do que realmente é e acha que possui muito mais talento do que de verdade tem e assessorado por sua exposição como ex-presidente e ocupante de uma daquelas "cadeiras", ninguém ao que parece, mesmo a contragosto, pois, sempre trás, à tiracolo, sua desagradável e desonesta filha Roseana, deseja lhe opor qualquer resistência, para a grande satisfação de seu ego!

Se ele realmente for digno de ser ocupante de uma "cadeira" na mencionada Academia e de fato, merecer os elogios que lhe são atribuídos, o tempo, se encarregará de eternizar sua memória, caso contrário, a nobre Academia, corre um sério risco, de ser desacreditada com o passar dos anos!

Enfim, como numa passagem evangélica, me vem a mente determinado trecho: "não se podem colher uvas

dos espinheiros e nem figos das sarças!", ou "uma árvore boa, somente bons frutos há da e uma péssima árvore, que fruto poderá produzir?!"

Em suma, será que poderá sair das mãos de um déspota, lições educativas e revolucionárias, para mudarem para melhor a sociedade brasileira?!

OS PAIS DAQUELES ESPERAVAM MUITO MAIS DELES DO QUE OS PAIS DESTES ESPERAM DELES!

Se existe algo que não tenho dúvida, é isso(?!)

Os pais daqueles moços, tinham muito mais esperança naqueles (integrantes do tal do EI), do que os pais destes tem nestes!

Pelo retrospecto, por uma avaliação geral, pelo fator família e até mesmo, por comprometimento social, muitos, por algum tempo, seguiram o bom caminho, chegando mesmo a darem orgulho aos seus pais, a serem mesmo exemplo a ser seguidos por vizinhos e finalmente, por uma reviravolta do destino, se tornaram isso aí: a escória, da escória da sociedade! Descomprometidos com a causa social e causando danos irreparáveis a famílias, a povos, a civilizações inteiras por sua maldade!

Mas, tenho certeza que nem sempre foi assim. Talvez um outro, já tenha sido destinado ao mal e desde infância e na tenra idade, já apresentava traços desse personagem que um dia envergonharia o mundo. Se bem que, não é possível levar tanto à risca esses traços das personalidades infantis, uma vez que muitos homens bons, não foram necessariamente exemplos de jovialidade e afeto em sua fase de crescimento!

Quanto a estes...

E quem são estes?!

Estes são jovens, frutos de uma sociedade em ascensão, porém, sem compromisso com a educação e com os bons costumes!

Seus próprios pais, sabem no fundo, que não podem esperar muita coisa de seus rebentos, embora, sempre que podem, partem

para a defesa ferrenha de suas "criaturinhas", mas, eles sabem que não há muito o que se fazer!

Essa geração, pelo menos essa que visualizo aqui no Brasil, não carece necessariamente de uma 3ª. Guerra Mundial, conforme apregoou Albert Einstein, para desaparecer da face da Terra, já estão providenciando antecipadamente em meses, o "trabalho" que uma grande Guerra, levaria anos, talvez, para executar!

Essa juventude está decadente, é claro, que em há exceção!

Mas, infelizmente, no geral, as coisas não são assim!

Com o advento do FUNK, a pretensa liberalidade, principalmente das mães, pelo fato de também, não terem tido uma infância digna, liberam suas filhas e filhos para "curtirem" a vida "adoidados", depois, choramingam pelos cantos,

quando esses mesmos filhos são executados em seu local de diversão, por desafetos, aí a frase chavão se repete: "quero justiça!"

Eu não quero ser uma espécie de vetor de mau exemplo e nem ser um ícone do pessimismo, mas, tenho PÉSSIMAS notícias para àqueles que tanto clamam sede de justiça e ouçam bem que só vou falar uma vez: "JUSTIÇA, AQUI NA TERRA MEUS CAROS E MINHAS CARAS, NÃO EXISTE!"

Por que?!

Porque os Juízes obedecem Códigos (obsoletos e desatualizados), estes por sua vez, elaborados por pessoas que NÃO TEM NENHUM INTERESSE que exista alguma lei mais dura, que possa um dia se voltar contra si próprios e contra seus entes queridos, quando, finalmente o Juiz vai aplicar a pena... existe o poder aquisitivo ou a discriminação, os advogados... e nada fica muito

esclarecido, pois acima de tudo, aqui no Brasil, os Juízes, além de operadores de Direito, são praticamente: imutáveis, soberanamente justos, infalíveis, eternos, etc., enfim, Deuses... sua palavra são aceita contestação, então, esqueçam justiça, esqueçam a aplicação "ímpar" da correção a altura do crime, à pena!

Mas, se esses jovens estão nessa situação decadente, os pais, impotentes passam a culpar a sociedade, que tem lá sua culpa, mas, não é responsável totalmente: a sociedade não esteve com eles não primeiras paqueras quando eclodiu o primeiro beijo e houve tantas promessas de amor, muito menos na noite de núpcias, quando elevados às alturas, trouxeram à luz da vida, mais uma alma destinada a pagar seus pecados nesse mundo conspirador, não, não a sociedade lá não estava, portanto, nesse caso, não é possível transferir o problema! Assumir, seria o mais certo e isso, eles não o farão!

Cinco horas da manhã. Desperto sobressaltado, coloco-me num ponto de observação e o que vejo.

Um veículo estaciona. Do seu interior explodem vozes de rapazes e no meios dessas, uma ou outra voz de moça ou o que tenha sobrado delas, como damas... não importa!

Primeira dúvida crucial: como é possível, num carro tão pequeno, caber tantos?!

Só assim, se explica a quantidade de mortos nas madrugadas de jovens, em acidentes automobilísticos. Onde no máximo deveriam enfiar 05, vão 10 descabeçados!

Todos embriagados e por incrível que pareça, era das "damas", que partiam a maioria dos palavrões que diziam em altos brados!

Um desses, morador de um desses "condomínios" de dois cômodos as moradias

(quarto e cozinha) e um banheiro do lado de fora da residência (obs.: não é discriminação, pois, como existe esses jovens pobres nessa situação, existe em situação, talvez, ainda pior, os jovens moradores de condomínios de luxo), portava um copo enorme de um líquido amarelado que com certeza não era refrigerante, que por si só, o refrigerante já faria mal!

Me perdoem a comparação, mas, exatamente como uma matilha de cachorros e cadelas eles, iriam "transar" ali mesmo é que a mãe, do gênio do copo despertou e saiu para fora, que à exemplo dos cães, assustados, eles se dispersaram e foram ter (relações, é claro), em outra freguesia!

Então, acredito que a diferença entre os pais destes e os pais daqueles outros está justamente nos fatores esperança, aceitação e negação(?!)

Eles, tinham esperança sim, que seu amado filho poderia ser alguém... acabaram tendo que aceitar a realidade nua e crua, todo o dia mostrada na televisão e nas chamadas (que eu já estou de "saco cheio") redes sociais!

Estes, no entanto, o pais desses moços, não querem aceitar o fato, de terem colocado "coisas inúteis" sobre a face da Terra, que darão um trabalho grande para a sociedade. Um pouco mais de crescimento e desejo de posse, lá vão eles arranjar seu meio de locomoção, para geralmente, em duplas, ou como garupa ou como condutor, destruir a paz dos trabalhadores brasileiros!

Quando vivos, muitos (pais) coniventes, se calam!

Quando morrem, geralmente, violentamente, eles procuram algum "veículo" de

comunicação para expressar sua indignação e clamar por justiça!

Pois bem, para finalizar, querem justiça eu vou lhes dar a solução: O Sermão da Montanha!"

"Bem aventurados os que choram pois que serão consolados'. Bem aventurados os famintos e sequiosos de Justiça, porque serão saciados. Bem aventurados os que sofrem perseguição pela justiça, pois que deles é o Reino dos Céus." (Mateus 5:4, 6 e 10).

Continua, mas, está claro, onde é possível procurar justiça, caso acreditem, caso contrário, é só esperar o Juiz voltar de Miami, de sua 3ª. Férias, muito bem remuneradas, que ele, se voltar de bom humor, fará justiça para você, se tiver um bom advogado, para fazer a ponte e a interligação!

"Good Lucke!!!"

OUTROSSIM, É CHOCANTE A IGNORÂNCIA!

Se uma pessoa, um grupo de pessoas, que seja, não consegue compreender a perspicácia do pensamento abstrato, quiçá todo o resto...

Não me refiro aqui nem às sutilezas das divagações extrassensoriais, apenas nas mínimas explanações, sobre parte simples do linguajar e dialogar!

Contudo, notório e evidente é a conclusão: existirá sempre àqueles voltados ao intelectualismo e aqueles voltados as indagações sem sentido, porém, existem expressões adquiridas ao longo da existência da vida de cada um e outras vezes, ao longo da história do mundo, que definem bem quem é quem!

Mas, aonde quero chegar com essas especulações, aparentemente sem sentido?!

Posso afirmativamente, dizer que não o são!

Certa feita, ao escrever uma frase que começava com o primeiro advérbio que nomeia esse texto, fui advertido por uma colega "universitária", me alertando que havia escrito a palavra erroneamente e que o correto seria sim: "outros sim!"

Fiquei completamente sem argumentação diante daquela demonstração de conhecimento e saber, afinal, o que responder?!

Nunca mais consegui esquecer o episódio!

Por que?! Porque essa observação retrata o conhecimento médio da sociedade brasileira e o que mais?

Que não é a toa, que esse é um país de um povo de que não lê, de quem estuda sim, para se formar e trabalhar, mas, não procuram conhecer, questionar, entender se aprofundar, uma sociedade perfeita... perfeita para ser enganada e ter os políticos que a dirigem!

Astutos, perspicazes, sagazes, esses homens sabem exatamente o que fazem e o que farão, pois, não há ninguém para os questionar, além de um pequeno grupo elitizado, que pouco se importam com a situação em geral da população... infelizmente a população que não sabe a diferença entre um artigo definido e um advérbio, sem precisar ir muito longe, de uma população que troca os pés pelas mãos!

"PAU MANDADO!"

Já ouviu falar do termo, com certeza!

Mas acredito, nunca ter perscrutado (se aprofundado, pesquisado), seu real sentido!

Geralmente é usado para pessoas de má-índole, as quais, assessoradas por outras também de má índole, quanto, para observar, fofocar, fazer maldades, verdadeiras, "leva e trás!"

Existe sim, pessoas assim, ao longo da minha vida profissional, no Funcionalismo Público e fora dele, antes de ingressar, encontrei muita gente dessa estirpe! Pode ser que um dia mudem, mas, vai ser difícil. A sociedade, parece que , carece deles! Eles gostam de simplesmente destruir o caráter de outros seres, para ficarem

bem com seus chefes, pois, acreditam fazer a coisa certa!

Outrossim, você Brasileiro, Haitiano ou Americano (nativo de New Orleans, especificamente), sabe que o significado é bem outro!

Em contrapartida, comumente diz-se: "eu não creio em bruxas..."

Faz sentido. E o Brasil, nessa "especialidade" só perde para os "New Orleansdienses", devido o fato, daquele "nicho" de pessoas, terem se especializado, no "Vudu!" E muito ao contrário do que disse o "Pica-Pau", "Vudu, não é pra Jacú, não!" É muito sério o negócio. Mas, você nem tem que entrar no mérito da questão, e fico feliz, que nem eu!

Nesse caso, seria uma espécie de mensageiro do mal, enviado de algo ou de alguém, especificamente para fazer e plantar o

mal e a maldade, ainda que nem tenham esses "seres", essas "forças", plena consciência do que fazem e a que vieram!

Então, a coisa muda um pouco de figura quando se observa o termo por esse outro ângulo: é um ser físico ou espiritual, cujo objetivo é praticar o crime sobre qualquer forma, sobre qualquer aspecto!

Surpreendentemente, dentre os meus parentes, restou uma figura assim (?!)

Não havendo mais nada a fazer sobre a face dessa Terra que "Deus" deu, passa o tempo, destruindo sua vida e tentando destruir a vida dos outros, com fofocas, mentiras, falsidade, calúnia, traição, covardia, etc., e verdade seja dita, encontra pessoas (seus familiares), tão

ignorantes quanto, para lhe dar crédito e atenção e patrociná-los em sua marcha acelerada para o inferno! Inclusive o mental, antes do final!

Por si só, sua vida já seria bastante miserável e insignificante! Porque , se não bastasse, ainda é um apreciador inveterado de alcoólicos! ("pinguçu mesmo!")

Cinquenta e poucos anos de existência, nunca soube o que é receber o carinho de alguém, ser amado e amar!

Sem filhos! Sem profissão!

Verdade que para ser feliz, não há a necessidade de ter filhos ou profissão de destaque: Paulo de Tarso não teve filhos e existem pedreiros de alto gabarito, assim como existem juízes federais inconscientes, ganhando fortunas no salário e brigando para receber até auxílio moradia o que não faz o menor sentido, mas, isso é outra questão... Enfim, é um inútil!

Ninguém é melhor do que ninguém, isso é fato e nem o poderia...

Mas, o dia que eu perceber em vida, que minha única função e "missão" na existência, é atrapalhar a vida dos outros, vou pedir para ser preso ou vou pedir ser morto e doar as "porcarias" dos meus órgãos, para fazer um outro, menos inútil feliz!!! Se possuir alguma posse, doarei tudo, ainda porque, o próprio Paulo, falou que não basta... ("Ainda que eu entregasse meu corpo para ser queimado, se não tiver caridade...")

Inutilíssimo primo, tenho certeza, que quando do seu sepultamento, infelizmente, seus restos mortais ficarão sobre o solo se não forem cremados, uma vez que tenho plena certeza, que a mãe terra, se recusará a dar fim em sua imundície que você, sua mãe e seu irmão, ainda insistem em chamar de "body!" Só que não...

PELO AUXÍLIO "COMUNIDADE!"

Ora, num país de desigualdade social, onde essa só vale mais especificamente para o pobre, numa Nação, onde todos são iguais perante a Lei, mas, alguns, são menos iguais do que os outros e à aplicabilidade dela, (Lei) geralmente é "um pouco mais direcionada!", etc., é justo, lá do fundo das camadas sociais, onde esse Governo, instalou as forças policiais, alguém pleiteie algo, alguma migalha em prol da categoria rechaçada...

Com efeito, queremos também, (nós, subentenda-se àqueles não tão favorecidos assim dentro da própria categoria) algo do auxílio moradia!

Não , não queremos tomar lugar de Juízes, Promotores, etc., tão "sabiamente" colocados pela "providência divina"

(minúsculo mesmo), acima da "massa comum", alheios a intempéries, distantes desse "negócio" chamado "protelação de dívidas", comumente chamado de **inadimplência**, etc., não, não queremos um auxílio "classe média altíssima" , diria até "auxílio nobreza" de R$ 4.300,00, para pagar uma casa, não!

Queremos o "auxílio comunidade!"

Fica mais bonito, porque na minha época, eu iria chamar mesmo era de "auxílio favela!" Deficiente auditivo era "surdo" mesmo, criança hiperativa era "retardada" e político... político era ladrão mesmo. Veja-se o Maluf, sua roubalheira, já vai de décadas!

E eu nem posso me dirigir a eles como o faria a um comum dos mortais e destemidade falar: "até tu?!"

Não, não posso!

Mas, posso falar: "até Vossa Excelência?!" ' Até Vossa Excelência Sérgio Moro?!" Eu confiava tanto!

Até Vossa Excelência Raquel Dodge, que eu acreditara, ter vindo para enaltecer o nome das mulheres e valorizar ainda mais o MPF, depois de um outro colega dela, simplesmente ter se vendido ao "crime organizado" e foi lá ser advogado de antigos suspeitos e hoje aliados! (Wesley e Joesley Batsita). Não foi fácil, aceitar...

Não obstante, notadamente observando à sociedade de Juízes Federais, votação, mês que vem pelo STF, por sua Presidênte , dispositivo, que pode por fim, a essa criminosa "beneze!" Estão convocando a categoria para greve!

Ou seja, o indivíduo mora num país, onde a maioria da população, sobrevive

à duras penas, e eles mesmos tendo casa própria, apartamentos próprios, etc., com salários que variam de R$ 50.000,00 a R$ 100.000,00 (Sérgio Moro, por exemplo, tá na faixa dos R$ 80.000,00), sob o pretexto de que sua função é mais diferenciada do que a função de outro Concursado, exige que a comunidade lhe favoreça amplamente em algo que ELES SABEM QUE NÃO TEM DIREITO!

Sendo assim, a comunidade policial, como eu disse, relegada pelo PSDB, ao "esgoto da sociedade", exige pelo menos 10% desses R$ 4.300,00, uma vez que também somos Concursados, nossa Função é insalubre, lidamos diretamente com o crime, mais do que qualquer Magistrado e Promotor, por isso, queremos o nosso "AUXILIO FAVELA", para passar a ser respeitados pelo menos, pelos "manos", tem jeito SUAS EXCELÊNCIAS?!

PELOS FRACOS E OPRIMIDOS O "SHOW" DEVE CONTINUAR!

Com o advento da morte do ditador cubano, FIDEL, chega-se forçosamente a duas conclusões imediatas: primeiro que o mundo e a sociedade, continuava antes dele e vai continuar perfeitamente depois e mais, não fez qualquer diferença!

Enfim, chega-se o brilhante entendimento que de velho turrão, sem espírito de erudição, sem simpatia e sem carisma e emoção, o mundo está cheio! Bem de "saco cheio!"

Tomo semelhante pessoa como exemplo, dado a sua influência em sua época, da superficialidade de seus planos e dos equívocos dos seus princípios!

Contudo, não é para ele que caberia palavras do tipo ser simples, humildade,

carismático, brincalhão, empático, gentil e "gentleman!", com certeza não!

Paralelo as pessoas que vivem sob os holofotes, acreditando de alguma maneira que sem a sua presença na face da Terra, a sociedade para, o homem se embrutece e teorias do tipo, há pessoas completamente desconhecidas, totalmente sinceras, que nascerão no anonimato e tal qual viveram, sucumbirão na obscuridade, sem uma única nota num jornal, mesmo de bairro, anunciar seu desenlace!

Graças, a Hernesto "Che" Guevara, médico argentino que se tornou revolucionário Fidel, por algum tempo, se tornou uma espécie de herói em seu país até descobrir o gosto pela fama e o desejo pelo poder dominar e obscurecer o que um dia até possa ter sido aspiração por um ideal!

Mas, retomando, a caminho do trabalho, observando alguns transeuntes, dentre

esses, sob um sol de 35 o graus Celsius, me chamou a atenção um!

Empurrando um carrinho de mão, repleto de bananas, subitamente parou, apanhou do chão, alguns papéis e os depositou em uma das lixeiras que sobrou na avenida após a passagem dos torcedores do time campeão e dos meninos e meninas que retornaram do baile na noite anterior!

Depois, o tal homem, seguiu seu caminho rumo ao seu árduo destino!

Isso é ser importante! Isso é ser gente! Contribuir para o progresso da humanidade, sem esperar nada em troca, pelo prazer de mostrar a sua consciencia principalmente, que a rua vai ficar um pouco mais limpa, graças a sua contribuição hoje!

Viver sob os holofotes, almoçando, jantando, em seu país e fora dele, às expensas em

nome de um ideal completamente falido, somente a minha amiga I., interessa e ainda acredita, pois, ainda na cabeça dela: Fidel Castro, Luís Inácio Lula da Silva, Dilma, José Dirceu, Genoíno, etc., são heróis injustiçados, cujas memórias devem ser imaculadas!

Ora, opinião de cada um deve ser respeitada, seja qual ponto de vista observar, mesmo que a grande maioria de bom senso explique que há equivoco nessas indagações, esse modo de crer e ser deve ser respeitado!

Embora todo mundo afirme que um quadrado seja uma espécie de projeto geométrico, formado por quatro linhas, duas das quais paralelas entre si, cujas extremidades formam-se os ângulos de 90 o Graus, etc., se no entanto, alguém ou minha amiga diz ser um círculo... que seja! Ela é mais feliz assim?! Que seja conforme sua vontade!

Contudo, pessoas boas sofrem caladas, muitas vezes sozinhas e muitas vezes sozinhas falecem, ser ter ninguém, uma boa alma, para fechar seus olhos na fatal hora da partida!

As coisas sempre foram assim, desde o começo do mundo e oxalá, antes mesmo dele existir!

Por isso, que o Universo, através de suas Forças Universais, dirigida pela Inteligência Suprema que eu entendo como Deus, mandou vez ou outra os santos, os profetas, os filósofos, etc., para mitigar um pouco a dor e o sofrimento dos fracos e dos oprimidos até que algo mais "substancial" possa aparecer!

Fez mais...

Em benefício de todos eles, (dos fracos e oprimidos) , o "show", vai continuar, além da vida, em outro lugar!

POR ONDE ANDARÁ O BIRO-BIRO?!

Não! Não o jogador, o corredor... ou quase!

Incrível observar hoje em dia, como os corredores, dos amadores aos profissionais mantem uma planilha séria de treinamento, disciplina rígida e dedicação quase canina aos ideais, de corrida principalmente!

Há muito tempo atrás, devido ao desconhecimento técnico talvez, pouco acesso a tecnologia, informação, os corredores, mesmo os profissionais, levavam uma vida exagerada, comiam muita carne e muitos ainda apreciavam uma "farrinha!"

Mas, os tempos mudaram, a disciplina e a tática superou todo o resto!

Foi pensando nisso, que lembrei do "Biro-Biro!"

Um conhecido nosso corredor, que era meio estranho!

Esquisito mesmo, bebia regularmente, de vez em quando fumava e ainda usava de vez em quando a "erva verde!"

A geração saúde que posta no Face Book, ficaria bastante decepicionada, mas, era o que tinha para a época... e o danado, meio maluco, apesar de tudo, acreditem, corria bem... meio desajeitado, mas, corria bem!

Na verdade, quem se afastou das competições por algum tempo, fui eu... aliás, nem sei por que! Razão pela qual, acredito que com toda sua loucura, o "Biro" ficou por aí correndo e aprontando das suas!

Sua principal regra era: não ter regra, valia tudo, contudo que conseguisse correr!

E ele não era o único nessa "dura" empreitada! Havia outros, um deles, que não vou citar o nome, campeão também, que em

determinado período do ano, parava de correr só para... beber!

Onde chegou com esse comportamento?!

Apesar de tudo, fora longe, muito longe! Chegou mesmo a ser campeão Sul-Americano da Meia Maratona, na época. Cinco Mil Metros Razos, Dez Mil, só dava ele... como?! Nesse caso, talvez, o Freud explicaria... quanto ao outro, só Deus na causa!

POR TRES OU QUATRO PALAVRAS DITAS É POSSÍVEL ENTENDER..

O ESTÚPIDO, O PATÉTICO OU O SIMPLESMENTE DESATUALIZADO!

"Você acredita mesmo nisso?"

Disse-me ele com uma espécie de ironia nos lábios, dando a entender a superioridade de sua crença, a profundidade de seus ideais, a nobreza de seus costumes e sua alta condição espiritual!

Eu simplesmente respondi: "acredito piamente, sinceramente, de todo o meu coração e fé!"

Eu não posso julgar o entendimento de todas as pessoas, pela compreensão de uma grande parte!

Mas, o que eu posso dizer é que, geralmente, são indivíduos de QI bastante baixo

ou ao contrário, que desdenham o semelhante, suas crenças e seus pontos de vista, por uma, duas ou três palavras ditas e logicamente, mal interpretadas!

Mas, quero crer, que o sujeito que questiona o semelhante quanto aos seus ideais, suas ideias mesmo, sobre sua condição espiritual, com esse tom de sátira, geralmente são seres completamente ignorantes, não enxergam um palmo além do nariz, são definitivamente medíocres, contentam-se com essa vida efêmera e aqui no Brasil, por exemplo, estão muitíssimos felizes com a desigualdade social e lá, no Oriente Médio, fazem jus ao tipo de pensamentos que acalentam e o tipo de comportamento que tem, principalmente, voltado para a violência e o ódio!

Mas, á verdade é uma só!

Excetuando-se os homens e mulheres bombas, que até o último momento de

sua existência, devido a "crosta" terrível de enganos e ilusões que recobrem suas mentes, todos os outros, em geral, no último momento, desejam a continuidade da vida, desejariam ter tido uma vida melhor, compreendem imediatamente que a vida é longa para sofrer e "a jato" para viver bem e ser feliz!

Ocorre que, avaliando friamente meu comportamento, estou sendo muito rude, estou sendo duro demais!

Como exigir de indivíduos que ainda vivem em tribos, uma perspicácia similar àqueles que vivem no continente, tem fina educação e dominam duas ou três línguas?!

Quiçá, desse meu conhecido, o qual, a vida para ele se resume em: curtir festas com os amigos, beber, fumar uma marijuana, cocaína, ressaca, dor de cabeça, etc., e acha que essa é a condição normal do ser humano e é isso curtição?!

O que uma pessoa como essa sabe da vida, para julgar outra pessoa que tem uma concepção diferente sobre morte e o que vem depois dessa?!

"Você crer nisso?!" Me perguntou sarcasticamente e eu ratifico: sim, eu creio!

Eu creio que existe um Deus Todo Poderoso, Todo Justiça, Todo Bondade, que julga todos os seres por igual e ama da mesma maneira a pedra e o animal!

Sim, eu creio que nem um mal deixará de ser castigado e todos aqueles (inclusive os políticos), que assumem compromisso com a população e nada cumprem pagarão um alto preço por seu desdém!

Acredito que nenhuma injustiça passará sem punição e creio ainda que todo homem de bem, toda boa mulher, terá o seu legado garantido no reino dos céus, sem ter que

contribuir necessariamente com um décimo do seu salário!

E finalmente acredito, que a Inteligência Suprema que criou o Universo e tudo o que nele existe e continua criando incessantemente é bastante complacente com seres como nós, que acreditam (alguns), que DEUS todo o resto dos Sistemas Solares, Galáxias, Buracos Negros e Brancos, Planetas, Estrelas, etc., simplesmente para que os Astrônomos, possam contemplar com esses "poderosos telescópios", tudo que já se passou no Espaço e jamais o que está acontecendo nesse momento e o que vai acontecer depois...

Essa Força, poderia neste momento, cessar essa violência desse grupo sanguinário repentinamente, sem maiores consequências para a ordem geral do Universo?!

Sem dúvida que o poderia!

Mas, Deus, não vai prejudicar o livre arbítrio de bilhões de pessoas, pelo desatino de alguns marginais, por isso, está lá no Eclesiastes (CAPÍTULO 3): 1 Tudo tem o seu tempo determinado, e há tempo para todo propósito debaixo do céu:

2 há tempo de nascer e tempo de morrer; tempo de plantar e tempo de arrancar o que se plantou;

3 tempo de matar e tempo de curar; tempo de derribar e tempo de edificar;

4 tempo de chorar e tempo de rir; tempo de prantear e tempo de saltar de alegria;

5 tempo de espalhar pedras e tempo de ajuntar pedras; tempo de abraçar e tempo de afastar-se de abraçar;

6 tempo de buscar e tempo de perder; tempo de guardar e tempo de deitar fora;

7 tempo de rasgar e tempo de coser; tempo de estar calado e tempo de falar;

8 tempo de amar e tempo de aborrecer; tempo de guerra e tempo de paz.

9 Que proveito tem o trabalhador naquilo com que se afadiga?

10 Vi o trabalho que Deus impôs aos filhos dos homens, para com ele os afligir.

11 Tudo fez Deus formoso no seu devido tempo; também pôs a eternidade no coração do homem, sem que este possa descobrir as obras que Deus fez desde o princípio até ao fim.

12 Sei que nada há melhor para o homem do que regozijar-se e levar vida regalada;

13 e também que é dom de Deus que possa o homem comer, beber e desfrutar o bem de todo o seu trabalho.

14 Sei que tudo quanto Deus faz durará eternamente; nada se lhe pode acrescentar e nada lhe tirar; e isto faz Deus para que os homens temam diante dele.

15 O que é já foi, e o que há de ser também já foi; Deus fará renovar-se o que se passou.

16 Vi ainda debaixo do sol que no lugar do juízo reinava a maldade e no lugar da justiça, maldade ainda.

17 Então, disse comigo: Deus julgará o justo e o perverso; pois há tempo para todo propósito e para toda obra.

18 Disse ainda comigo: é por causa dos filhos dos homens, para que Deus os prove, e eles vejam que são em si mesmos como os animais.

19 Porque o que sucede aos filhos dos homens sucede aos animais; o mesmo lhes sucede: como morre um, assim morre o outro, todos têm o mesmo fôlego de vida, e nenhuma vantagem tem o homem sobre os animais; porque tudo é vaidade.

20 Todos vão para o mesmo lugar; todos procedem do pó e ao pó tornarão.

21 Quem sabe se o fôlego de vida dos filhos dos homens se dirige para cima e o dos animais para baixo, para a terra?

22 Pelo que vi não haver coisa melhor do que alegrar-se o homem nas suas obras, porque essa é a sua recompensa; quem o fará voltar para ver o que será depois dele?

PORTÕES DO INFERNO!

Excetuando-se a controvérsia sobre se existe ou não esse lugar amaldiçoado, alguma coisa com certeza, muito boa e muito terrível existe além!

E fato é que, nem é necessário morrer para tomar conhecimento dessa verdade sobre o céu e principalmente sobre o inferno!

Fazia algo em torno de 06 anos que eu não passava pelo centro antigo de São Paulo, mais precisamente na Região, onde antigamente fora a rodoviária e havia ruas normais, pessoas circulando, o comércio atuando, a polícia prendendo, etc., e tudo obedecia a sua sequencia, não era um paraíso, é verdade, mas, dava para se viver!

Minha sorte, foi que passei nas proximidades, de ônibus, aliás, uma linha de

onibus que não conhecia, que trafega ali pelas "fronteiras" da putrefação!

Avaliemos, primeiramente, as linhas retas, depois as elípiticas sobre os responsáveis pelo assunto não resolvido(?!)

Em linha reta, até a Sede da Prefeitura do Estado de São Paulo, não é muito mais que mil metros; da Câmera dos Vereadores, digamos, um quilômetro e meio, da Assembléia Legislativa, algo em torno de 5 quilômetros e da Sede do Governo, não muito mais que 06 quilômetros...

No entanto, aqueles seres, vivem, como se estivessem, no sertão do Nordeste, no Deserto da Namíbia, distante de tudo e de todos, entregues as suas orgias, aos seus vícios e as suas fantasias de celerados!

Seres sujos, maltrapilhos, cabelos em desalinho, aleijados, coxos, cegos, de

bicicleta, a pé ou empurrando carrinho, etc., acotovelam-se em busca de mais um pedaço da "pedra", que vai lhes absorver a alma e abrir antecipadamente, os portões do inferno, para continuarem sua amaldiçoada jornada, hoje como vivos mortos e mais tarde como mortos vivos!

Uma aparente "solução", contudo, foi adotada!

Em cada uma das extremidades daquele quadrilátero fétido, imundo e disforme, colocaram paradas algumas viaturas da Guarda Civil Metropolitana, ninguém, sabe necessariamente para que e com qual real objetivo!

Se para impedir que saiam ou não deixar que outros entrem, mas, numa rápida observação, deduzi que não é nenhuma nem outra coisa, haja vista, essa força própria de auxilio do prefeito, sequer ter poder de polícia!

Dedução? Estão ali de enfeite!

Uma das visões mais deprimentes que tive ultimamente, em São Paulo!

Aqueles pobres seres hediondos, que sem dúvida, uma dia tiveram sonhos, ainda possuem família, enrolados naqueles fétidos cobertores, num sol da 40 graus, em plena uma hora da tarde, num sábado, é de fato, uma visão fantasmagórica!

Providências? Nenhuma!

Prisões aos traficantes? Todo dia... mas, a solução ali tem que ser mais drástica!

São doentes e como tais, tem que ser tratados e não é dando bolsa "mendingo", auxilio moradia, trabalhos, etc., que os vão impedir de deixar aquela maldita vida, não!

É preciso: primeiramente internar em clínicas os "falsos defensores dos direitos humanos" e depois, internar toda aquela gente em hospitais, não tem hospitais? Simples, mandem aquelas empreiteiras envolvidas em corrupção, como punição, construir!

Limpar o centro da capital e não deixar qualquer espécie de migração e imigração daqueles seres!

E todo aquele que dali se aproximar, ser suamariamente internado para tratamento...

Se aquela imagem que vi, caisse nas redes sociais, no you tube, etc., o Brasl, nunca mais teria sequer um turista em suas terras!

Pobreza e miséria existe em todo lugar, isso é verdade, mas, contudo, um exército de mutilados física e espiritualmente,

organizadamente reunidos, nenhum país do mundo merece!

Nem o Brasil...

PREPARAÇÃO PARA A OUTRA VIDA!

Cada um acredita naquilo que quer, naquilo que julga mais próximo a sua realidade ou ao contrário, pode escolher em não acreditar absolutamente em nada, é verdade!!!

Mas, existe um fato relevante!

Quer acredite ou não, todos serão igualmente levados pela devassidão da morte... e isso eu posso assegurar, a crença daqueles "pastores" capitalistas, aquele que faz propaganda de tv a cabo, aquele que pede doação para manter sua fazenda e sua mansão ou ainda aquele outro, dono de uma rede de televisão, a crença e o argumento deles, lhe asseguro são muito fracos, para manter firme a fé de um homem de uma mulher, quando vê um ente

querido seu, às portas da "partida", ou quando ele mesmo estiver nelas (nas portas!).

Bom, seja como for, continue com seus afazeres e suas crenças!

Eu não tenho mais dúvidas do final...

Então, já estou de malas prontas para a próxima parada em outra vida, que não a vida de pós-morte e sim a vida do retorno dessa!

A última palavra sobre o tema ainda não foi dito. Sócrates deu a introdução, Aristóteles deu lá algumas pinceladas (confusas, obscuras, é verdade), o Espiritismo (de Allan Kardec) circunstanciou, mas, foi Voltaire, que me tirou as derradeiras dúvidas, em seu Dicionário Filosófico, capítulo, "Manual de Filosofia Antiga!". No entanto, foi a experiência, as observações, os testemunhos, a lógica, etc., e por acima de tudo,

ousar acreditar num Deus justo, Deus dígno, Deus amigo, Deus Pai., etc., e por acreditar nisso, mudei para sempre!

Pobre desses seres que vivem ainda a procura da fortuna, do poder, da satisfação total da vaidade... tudo isso pode sim, fazer parte da vida dos seres humanos, mas, jamais deve ser o final de tudo e sim um meio de aperfeiçoamento, só não sei se o Lula entendeu isso, a Dilma, o FHC, Renan, Sarney, Collor, etc., mas, aí é problema deles, não nosso, não meu!

A criança pequena, às vezes se contenta com um simples pirulito, já um Filósofo, se contenta, com respostas as indagações de suas próprias conjecturas mentais, espirituais, sociais, sexuais?! Sei lá...

Mas, minhas malas estão prontas...

Dentro dela?

A mesma coisa que eu trouxe quando aqui cheguei: minha alma!

Não sei se saio melhor do que cheguei, mas, pelo menos não fumo mais, não bebo mais e faz tempo que deixei a maconha...

Infelizmente, no meu transporte só cabe eu!

O que eu posso fazer é indicar o ponto de parada do próximo para você... enquanto isso, aguardo a minha vez!

QUEM PRECISA DE QUEM E QUANDO?!

Não sei no exterior, mas, aqui no Brasil, inevitavelmente, não haverá ninguém que pelo menos uma vez na vida, não vai , num momento de sufoco destinar um pensamento de súplica a Deus (ainda que não acredite Nele) e um grito de socorro à Polícia, ainda que não simpatize com ela!

Todo resto é especulação!

Tem dúvida? Não o deveria. Quando está com dor de barriga o que é que faz? Quando está com uma dor quase insuportável o que faz? Quando percebe bandidos invadindo sua casa, aproximando-se para roubar o seu carro ou submeter sua família, o que é que faz? Claro: "polícia!!!"

Muitas vezes, é sim, a Polícia, o remédio para sua dor de barriga ou o bálsamo para sua dor!

Findo o sufoco, "quando as águas voltam à calmaria!" Adeus a Deus e "ferro" na polícia! A sociedade brasileira é assim.

Na hora do sufoco, até acreditam que um policial, deveria ser melhor remunerado, pois, afinal de contas, trabalha geralmente, por vocação e por profissionalismo... porém, quando passa a crise e o aparente perigo fora afastado, começam com aquela velha história: "Funcionário Público, não faz nada e eu pago seu salário!"

Isso não é verdade, porque, cumpridores dos seus deveres, pagadores de impostos também, contribuição para sua própria aposentadoria, constante regularmente do seu hollerite todos os meses, o Funcionário Público,

(Professor, Médico), Policial, por exemplo, são contribuintes comuns e paga-se o salário na iniciativa privada, assim, como é pago o dele!

No entanto, aqui no Brasil, mais especificamente em São Paulo, existe um ser, talvez por "onipotência" ou seria prepotência?! Se algum dia, clamou a Deus, faz muito tempo, se roga a Deus todos os dias, é a algum deus pagão, nunca precisou da polícia e vai até o último dia de sua existência, viver sem precisar dela. Bom, pelo menos é o que indica o seu comportamento indiferente, frio e satírico!

Essa pessoa, por seu comportamento, demonstra principalmente, não entender nada de Segurança Pública é um péssimo gestor e dessa forma se torna indigno, de ocupar o lugar que atua, embora, parte da sociedade paulista, que "não depende diretamente dele", pensa de maneira diferente!

Todo mundo sabe, que a profissão de policial, aqui no Brasil, é profissão de risco, principalmente, quanto ao salário...

O ambiente em que se executa tal mister, pela pressão, seja interna ou externa, é desgastante!

A sociedade não respeita, o salário é injusto (exceto, para o Policial Federal, que enfim, fora reconhecido), há sempre, o perigo de morte e o pior de tudo: se o policial depende de transporte público, muitas vezes, ao adentrar a um coletivo, está entrando numa condução só de ida, para a morte, após ser descoberto, por bandidos, num roubo, por exemplo, o fim abrupto de sua existência é o preço que pagará por sum profissão!

Outros tantos, são verdadeiros heróis, os Bombeiros salvam vidas, apagam fogo, socorrem até animais...

Nas Delegacias, os policiais fazem as vezes (teoricamente, para não entrar no tal do Exercício Ilegal, deixando claro), do: Psicólogo, do Padre, do mediador, aconselhador, educador, guru, etc., num ambiente "pesado" sim, sem condições dignas de trabalho, nenhuma. Isso não é trabalhar por amor e com amor, atender ricos e pobres, qualquer ser humano, indenpendentemente do credo ou da cor?!

No entanto, Geraldo Alckmin, age, como se N U N C A tivesse precisado da polícia uma vez na vida e se comporta como se N U N C A dela fosse precisar! Eu respeito o seu ponto de vista, mas, em partes lastimo sua arrogância, porque como diriam os antigos, ninguém sabe o dia de amanhã.

Quanto a orar, acreditar ou não em algo ou alguma coisa isso aí já é problema ou "sorte" dele... Sorte, porque nesse caso, não se sente obrigado a absolutamente nada!

ROGER ABDELMASSHIR, LUIZ INÁCIO DA SILVA, VULGO "LULA!"

E JOÃO DE deus"

Em comum entre eles?!

Claro, a mentira, a hipocrisia, o destempero emocional, psico social, sexual, a luxúria, o apego, o crime e o desrespeito pelas emoções e sentimentos alheios, contudo, dentre os tres, no final parece ter sido mesmo, o tal de Roger, pois, o intermediário e o último falsário, continuam sendo idolatrados como deuses!

Nada muito incomum de se ver num país onde ainda se tem Waldemiro Santiago de Oliveira, como apóstolo, Edir Macedo, como bispo, Silas Malafaia, como missionário e outros tantos como "santos!"

Não o são!

Sabedores de que a coisa um dia tomaria um rumo desagradável, alguns grandes profetas, como Isaias, Jeremias, já o profetizavam: "haverá falsos Cristos e falsos profetas! (...) os quais farão prodígios tais, que se possível enganarão os próprios seguidores!"

Um foi o profeta! Um único ser, veio a mando de Deus, o resto...

Esses seres estão muito abaixo dos piores estelionatários, ladrões de banco, criminosos do colarinho branco ou mesmo do político mais desonesto que possa existir no mundo, pois, ao contrário destes, apelam para o lado verdadeiramente mais frágil do ser humano: sua fé, sua crença, sua vulnerabilidade! Futuramente, haverá de ser colocado, acrescentado no Código Penal, um artigo, específico, para essa espécie de desvio grave de conduta!

Nisso também se encaixa o presidiário e o ex-médico!

Valores morais corrompidos, entendimento de crença, religião ou ciência distorcidos e desejos sexuais pervertidos, eis o que possuem. E, ao invés de "curtirem" seus recalques com "penitências", tratamentos psiquiátricos e psicológicos, etc., não! Ainda se sentem no "poder" de conseguir manipular o próximo para que façam aquilo que tão astutamente anseiam e desejam e tem certeza ser algo, verdadeiramente abominável e imundo, mas, não querem mudar o hábito, sentem prazer nas profundezas de suas práticas insanas!

Uma breve e rápida olhada nos anais dos arquivos americanos, ver-se-ia a quantidade de pretensos pastores, apóstolos, padres, reverendos, etc., fanáticos, loucos mesmo de "carteirinha", ainda assim, conseguiram levar milhares de pessoas ao fanatismo, a prática de

atos insanos, a loucura e a assassinatos, exatamente igual, ao que ocorria ao tempo do Cristo e antes dele!

Obviamente, um sujeito que se auto-intitula, João de Deus, por exemplo, amparado numa pretensa crença, poder e exercer atividades completamente alheias a qualquer espécie de fé cristã, não tem a mínima noção de respeito à Divindade, não faz ideia do que vem a ser castigo, se acham bastante inteligentes, mas, estão cavando sua própria sepultura!

**ROUBO VIOLENTO A BANCO
E SEUS COMPARATIVOS!**

Ultimamente, favorecidos pela frágil Legislação, o crime como que recrudesceu, seus líderes, se tornaram mais ousados, perderam o medo e partiram para o ataque sem dó e nem piedade!

Contudo, um Roubo a Banco, por exemplo, só é mais diferenciado de um roubo a "bar", a residência, pela quantidade de numerário a ser adquirido e eficiência, porque no final, ladrão é sempre ladrão e roubo é sempre roubo...

Porém, essa regra, veja bem, de maneira nenhuma serve para nossos parlamentares, uma vez que Furto, Apropriação Indébita, Formação de Quadrilha, Peculato, Estelionato e mesmo Assassinato, etc., chama-se simplesmente: "quebra de decoro", onde para ser

processado um integrante de algum desses poderes constituídos, alguns "ritos" inexplicáveis, devem ser seguidos e nem sequer podem ser chamados de "bandidos!"

Mas, bastava um desses personagens, colocar a "mão na consciência", para compreender algumas nuanças e as coisas seriam muito fáceis. Bastante algum deles compreender e passar adiante, que a sociedade brasileira agradeceria e muito, ou seja, passassem a entender de uma vez por todas que criminoso é e sempre será sempre criminoso, quer ele pratique um crime, invergando uma capa preta, terno e gravata ou um AK 47, dinamites explosivos!

Malas de dinheiro, sendo transportadas "soarrateiramente", não se diferenciam em nada dos milhões arrebatados violentamente, por esses criminosos, que portam metralhadores, fuzis e explosivos. Isso porque, crime é sempre crime, criminoso é sempre

criminoso, (e vou ratificando e vou repetindo) apenas os métodos são diferenciados!

Enfim, qual o verdadeiro homem de bem, que acusado de Furto, Estelionato, Desvios de Verba, Apropriação Indébita, etc., ficará se justificando, permanecerá completamente indiferente, como se nada estivesse acontecendo, como por exemplo, fica o atual presidente, o qual, o flagrado conversando com criminoso, documentos comprovando que recebeu, recebe e sempre receberá dinheiro ganho de maneira, não muito lícita, assim como sua antecessoa e o antecessor daquela, no final vem com a desculpa simplista de estar sendo vítima de uma conspiração, etc!

No final das contas, o "túnel" para desvio de verbas, em Brasília, é parecido com aquele aqui de São Paulo, somente segue em direção contrária(?!)

Explico: aquele túnel que foi construído por criminosos, pelo qual, passariam mlhões e milhões de reais, lá, foram inaugurados inúmeros, com a diferença, que todo o dinheiro da Nação, corre para lá, para fazer a felicidade e a alegria daquela gente sem noção, sem respeito e sem razão!